不一樣的美術鑑賞課——實踐篇

在作品中聽見心裡的歌

主編　　審閱

張美智　吳崇萍

作者

黃咨樺	**王麗惠**
張美智	**鐘兆慧**
葉珮甄	**王馨蓮**
蔡善閔	**林宏維**

（依文章閱讀排序）

鑑賞教育實踐研究與交流

筆者與研究團隊投入美術鑑賞學習指導之研究，已經過了二十幾個年頭，最早可追溯至 2003 年針對全國中、小學教師的調查研究。當初的調查中我們發現，多數的教師在美術寥寥無幾、有限的授課時數中，不太願意另外安排時間進行鑑賞學習指導；也發現教師們對鑑賞學習的理解還停留在認知的、知識灌輸的、偏向學科主義的傳統教育思維，對於為何進行鑑賞學習指導的認知明顯不足。

為此，研究團隊出版了〈西洋美術 101 鑑賞導覽手冊〉與〈日本美術 101 鑑賞導覽手冊〉，協助國內教學者提升教學知能、進行教學設計、構思學習內容。也編製、出版了二十多篇的教案範例，採用「對話式鑑賞」、「作品比較之鑑賞」、「遊戲鑑賞」、「資訊科技融入鑑賞」等一種或多種之教學策略，提供教學者參考、活用在實際授課場域當中。

爾後，有許多教學者參考這些教案範例並進行教學設計，實踐在教學中，讓我們看見教學研究的成果。但整體來說，國內教學者對於鑑賞學習的理解仍舊不足，對於進行鑑賞學習指導依舊意興闌珊。研究團隊再次進行調查研究，這一次我們發現，比起一般知識灌輸的學習，教學者對於培養學習者「思考力、判斷力、表現力」的鑑賞學習活動，在進行評量時有不知如何著手的無助感與無力感。

因此，研究團隊引用了「實作評量」中「評量尺規」的概念，並開發了「鑑賞學習評量表」。這是一種質性的評量方式，且其使用方式已翻譯成多種語言，並有許多學校老師參與實踐研究，互相交流其研究成果與建議。臺灣、加拿大、美國、中國等，各國的老師也一同參與在其中。在這當中我們發現，與臺灣老師多次交流令我們獲益良多。

筆者與研究團隊投入美術鑑賞學習指導之研究，已經過了二十幾個年頭，最早可追溯至 2003 年針對全國中、小學教師的調查研究。當初的調查中我們發現，多數的教師在美術寥寥無幾、有限的授課時數中，不太願意另外安排時間進行鑑賞學習指導；也發現教師們對鑑賞學習的理解還停留在認知的、知識灌輸的、偏向學科主義的傳統教育思維，對於為何進行鑑賞學習指導的認知明顯不足。

為此，研究團隊出版了〈西洋美術 101 鑑賞導覽手冊〉與〈日本美術 101 鑑賞導覽手冊〉，協助國內教學者提升教學知能、進行教學設計、構思學習內容。也編製、出版了二十多篇的教案範例，採用「對話式鑑賞」、「作品比較之鑑賞」、「遊戲鑑賞」、「資訊科技融入鑑賞」等一種或多種之教學策略，提供教學者參考、活用在實際授課場域當中。

爾後，有許多教學者參考這些教案範例並進行教學設計，實踐在教學中，讓我們看見教學研究的成果。但整體來說，國內教學者對於鑑賞學習的理解仍舊不足，對於進行鑑賞學習指導依舊意興闌珊。研究團隊再次進行調查研究，這一次我們發現，比起一般知識灌輸的學習，教學者對於培養學習者「思考力、判斷力、表現力」的鑑賞

學習活動，在進行評量時有不知如何著手的無助感與無力感。

因此，研究團隊引用了「實作評量」中「評量尺規」的概念，並開發了「鑑賞學習評量表」。這是一種質性的評量方式，且其使用方式已翻譯成多種語言，並有許多學校老師參與實踐研究，互相交流其研究成果與建議。臺灣、加拿大、美國、中國等，各國的老師也一同參與在其中。在這當中我們發現，與臺灣老師多次交流令我們獲益良多。

於是集結了日本國內外研究成果之《不一樣的美術鑑賞課：日本鑑賞學習評量表》一書問世，書中介紹了「鑑賞學習評量表」的概念及使用方式，也介紹了使用「鑑賞學習評量表」進行教學設計的方法。我們也特別在「第二部使用『鑑賞學習評量表』」中，收錄了利用各種觀點編製而成的教學設計，並在其中標示了各個等級的學習表現供教學者參考，希望透過這樣的提案幫助教學者，為自己眼前的學習者量身訂做合適的教學活動。今後，研究團隊希望能和臺灣的團隊們一起，協助各位教學者運用本書，讓鑑賞學習指導變得更有效果。

此次非常感謝翻譯吳崇萍老師、審閱張美智老師克服了許多困難促成翻譯書的出版，及完成了臺灣教學實踐的《不一樣的美術鑑賞課—實踐篇：在作品中聽見心裡的歌》。也感謝許多參與在實踐研究的老師們，給了我們許多具有啟發性的建議，非常謝謝您們。

衷心期待這二本書的出版能夠促進今後臺日美術教育實踐研究之交流。

<div align="right">

日本國立大學法人岡山大學名譽教授
和歌山信愛大學教授
大橋　功

</div>

推薦序：

鑑賞 教學 活化

　　人的記憶會留在腦海裡，是因為印象深刻的事物對心的衝擊。而學生的好奇心特別強，對新的生活刺激充滿興趣。將生活中的驚奇、感受、感動，透過繪畫捕捉住，加深的去體會，而且持續的去捕捉、感受，這就是認識世界與自我的連結及感性發展的基礎。

　　曾經對於兒童心象表現的學習指導投注心力並進行教學研究，希望兒童將平日生活中看到、體驗到、感覺到的點滴描繪出來。以自發性表現為基礎，透過心象表現教學孕育兒童的自主性與自信心，以及觸發豐富的感受性、想像力及自我表現的喜悅感。但是繪畫表現離不開觀看的能力，「觀看、欣賞、鑑賞」的過程能輔助學生的學習，然而對於觀看能力的培養，在生活中或課室裡卻欠缺學習的機會。

　　目前藝術作品的鑑賞學習，有些是以視覺元素的呈現為主，著重在色彩、線條、構成等形式分析；也有以解說作品的背景、知識、美感形式為主；還有以專家的論述為主軸、背誦藝術表現的專有名詞來應對作品中呈現的形式。然而真正能讓兒童仔細面對藝術作品，將發現、思考、結合自我的生活經驗、知識，而產生衝擊和感動，進而啟發出新的思維和創作動能的教師並不多見。

　　在日本有許多不同的鑑賞教學現象，也發展出多元的教學研究案例。2014 年「日本美術教育學會研究小組」松岡宏明、新関伸也、大橋功等 10 位教授組成小組，著手研究鑑賞學習指導理論。收集日本與各國資料、舉行座談、交換資訊，期間也曾經來臺灣與專家學者及藝術教師座談。到了 2019 年，完成了能協助教師進行鑑賞教學並達成教學目標的「鑑賞學習評量表」。

　　筆者曾經受邀到日本岡山大學參與鑑賞教學的研究討論會議，而日本大橋功、赤木里香子教授也到花蓮市中原國小及花蓮女中親自面對學生上「陶藝／備前燒」的鑑賞課。赤木教授引導中年級兒童從看見、觸摸、發表、歸納、理解到想像創造，過程由淺入深、討論熱絡，讓臺灣老師們對於鑑賞學習指導的方式有了新的啟發。

　　由於臺灣和日本在藝術教育上的密切合作，開展出深具成效的鑑賞學習教學研究。於是具有藝術教育專業的張美智、吳崇萍與多位有經驗的老師們，引入這套指導方法，將鑑賞學習帶到課堂上進行實踐研究，發現很實際又能提高學習成效。於是將累績的經驗、授課實例，編輯成教學資料，提供給臺灣的老師們作為參考，進而活化了課堂的鑑賞學習指導。

<div style="text-align: right;">

中華民國兒童美術教育學會理事長

萬榮瑞

</div>

推薦序：

從廣達《游於藝》計畫學習實踐
談藝術鑑賞激發創新思考

　　藝術創作所孕育出來的作品，其價值須透過藝術鑑賞來傳達，而藝術鑑賞的本質乃在於實現藝術所給予社會的價值和功能。

　　談到藝術起源，俄國大文豪托爾斯泰的概念已然成為普世的義涵，他說：「一個人為了要把自己體驗過的感情傳達給別人，於是在自己心裡重新喚起這種感情，並用某種外在的標誌表達出來。」中國明代書畫家杜瓊則說：「繪畫之事，胸中造化吐露於筆端，恍惚變幻，象其物宜，足以啟人之高志，發人之浩氣。」

　　1999 年，廣達集團基於「文化均富」與「科技均享」理念，創立廣達文教基金會，期許能讓「親近文化藝術」與「運用智慧科技從事各項活動」成為每個人都應有的權利與機會。各項行動計畫皆以「讓孩子在遊戲中學習」為出發點，在孩子對世界產生好奇之初，以藝術和科技為媒介，同時讓孩子接觸多元學習平台，藉由手腦並用，啟發孩子創意思考能力。

　　其中，著重於藝術鑑賞的廣達《游於藝》計畫，自 2004 年啟動，就是培養學生從認識藝術開始，透過作品欣賞，了解藝術家如何藉由創作傳達對觀察、關懷與批判，再經由思考及反思建構出一套屬於自己清晰的邏輯概念，並以實際口語行動將組織好的思維正確表達出來。

　　這一套設計理念全部吻合 108 課綱中所強調的核心素養，在學習目標上，以「認知」、「情意」、「技能」著手，目的在厚植學生具備藝術創作與欣賞的基礎；在教學活動上，鼓勵教師跨學科整合，運用媒材融入教學與實作，帶領學生合作學習，嘗試以批判思考來增加解決問題的能力，同時學習理解他人感受、樂於與人互動。藉由美感體驗的學習，促進多元感官發展、激發創新思考、進而達到團隊合作與分享的精神。

　　長期與廣達文教基金會合作《游於藝》藝術導覽小尖兵培訓的講帥張美智老師，為臺灣的教師和家長籌劃、審閱《不一樣的美術鑑賞課：日本鑑賞學習評量表》並與臺灣教師實踐記錄的《不一樣的美術鑑賞課—實踐篇：在作品中聽見心裡的歌》兩本書。尤其開篇解析以蘇軾〈寒食帖〉為例，美智老師從「能寫出心情的字」角度賞析作品，引導學生在「看見與體驗」中去「探索與討論」，將所得做「分享與連結」，最後回歸自己的「表現與創造」，這恰恰是廣達《游於藝》培訓導覽小尖兵所應用的原理原則。

　　誠如美國當代著名藝術教育家羅恩菲德所說：「在藝術教育裡，藝術只是一種達到目標的方法，而不是一個目標；藝術教育的目標是使人在創造的過程中，變得更富有創造力，而不管這種創造力將施於何處。假如孩子長大了，而由他的美感經驗獲得較高的創造力，並將之應用於生活和職業，那麼藝術教育的一項重要目標就已達成。」

<div style="text-align:right">

廣達文教基金會執行長
徐繪珈

</div>

推薦序：

一群「值得追問」的好老師

　　國內推動教育改革已經三十年了，從九年一貫到十二年國教，從基本能力到核心素養，從藝術與人文領域到藝術領域，從美感教育到跨領域美感教育，從專業科系到教育學程化的師資培育，從審美與理解到鑑賞的藝術教育。這些例子有共同的特點，就是我們缺少一套具體可行的評量標準，也缺乏國家層級系統性的實徵研究；前導學校提出極為少數的特殊案例，全國中小學教師各自研發教案；大家其實沒有機會深入對話，一起找出最大交集的核心概念，藉此說服社會大眾對於新課綱的種種疑慮。

　　雖然今日處境如此艱難，我看見有一群願意為學生打拼的熱血教師，努力吸收各種的教育新知，不斷提昇自己的專業素養，勇敢組織成長社群，在臺灣的校園裡，開始嘗試「不一樣」的美術鑑賞課。如果要問究竟有什麼不一樣，我想最明顯的特徵就在於鑑賞學習評量尺規的運用。值得注意的是，這套來自日本學界的評量架構，經過本書作者的消化吸收，再轉化成八個在地化的教學設計，可能彼此之間也存在不同的詮釋觀點。因此，我們可以從教學專業化的角度，閱讀這本「民間跑得比官方快」的教學記錄。

　　以下，我提出本書為何值得向中小學教師推薦的四個理由：

　　第一，鑑賞教學是我國官方明訂藝術領域的改革方向。尤其今日高倡素養導向的課程與教學，108課綱三面九向的複合概念，一般社會大眾和現場教師大都覺得過於雜亂。如果我們回歸「文化素養」一詞，特別在本書更縮小於「美術鑑賞」的範圍，相信這個詞彙無須費力解釋，就能較為明確地讓大家理解學習目標何在。

　　第二，每位作者都真誠地分享自己的教學信念。在本書的〈思考篇〉中，我們可以更清楚地看見，每個教案設計的背後，都有一位活生生的教師，對於鑑賞教學，提出自己的思考與體會，同時邀請讀者與他們對話。所以，思考篇反映出教師作為藝術家的創作理念，交代他們目前對於鑑賞教學的理解，這是作者群的特別用心之處。

　　第三，精選教案具體展現美術鑑賞的六大學習內容。這是相當清楚的課程架構，有「作品主題」、「形與色」、「構成與配置」、「材料、技法與風格」、「歷史地位、文化價值」、「與社會環境的關連」等六項。由於全書字數限制的考量，作者無法針對每個單元，提供貫穿六項學習內容的教案設計，但是都已盡力分別呈現，各個項目之間的教學重點有何差異。

第四，教學活動的設計強調提問鷹架與評量等級之間的對應。本書的排版重視專業知識與友善讀者之間的平衡。題材研究乃是鑑賞教學的基本功，由此得以將〈通用評量表〉轉化為〈題材評量表〉。教學流程採取的是，提綱挈領的提問設計，同時搭配〈說課〉與〈學生表現〉的文字和影像，更能夠讓讀者有深入其境的教學臨場感。

　　總之，面對作者熱情無私的分享，讀者應該練習提出一連串的追問，例如「鑑賞是一種學習力，還是思考力？」、「這些提問是怎麼想出來的？」。讓自己走入對話的教學世界，這樣我們才可能：在本書「聽見」心裡的歌。

<div align="right">

國立東華大學教育與潛能開發學系教授

李　崗

</div>

主編序：

讓「藝術鑑賞」成為每個人的學習力

　　如果有機會到展覽館參觀，普遍都有接受專業導覽的經驗。回想一下，導覽的過程中介紹的內容是什麼？是認識一位藝術家、認識一件作品？學習沒聽過的名詞？專業的術語？聆聽作品與創作者的故事？

一.緣起

　　2018 年日本岡山大學大橋功教授、滋賀大學新関伸也教授及靜岡大學藤田雅也教授到臺灣分享研發的「鑑賞學習評量表與指南」，這是我首次認識這個評量表，當時因為正參與臺師大心測中心的「十二年國教國中小素養導向標準本位評量」計畫的實踐教案研發，所以能進行相互比對的探討。2019 年初有機會與吳正雄老師主持的教育部實踐藝術教學研究計畫團隊赴日學習，當時有一位日本教師分享運用「Acop 對話式鑑賞」的教學方法與成效，同一行程亦到滋賀大學再次聆聽新関教授的演講。接著 2019 年 5 月，大橋教授與新関教授到臺灣，實際運用「鑑賞學習評量表與指南」中的教學策略，進行公開授課，這一連串的研討歷程，開啟了我對鑑賞教學的研究興趣。

二.嘗試與實踐

　　所以 2019 年 7 月接到浙江杭州「千課萬人」秋季公開課的邀約時，決定自我挑戰，進行故宮國寶——北宋立碑式山水畫的國小鑑賞課。當時大陸的李力加教授聽我說要用 40 分鐘時間，向 10 到 11 歲的學生介紹范寬的〈谿山行旅圖〉、郭熙的〈早春圖〉與李唐的〈萬壑松風圖〉，就說：「太難了，山水畫意境高，哲學含意深，如何在一節課內引導小學生欣賞？又要和小學生談什麼呢？」但是那次的教學非常成功，甚至被推崇為「山水畫鑑賞教學的經典課」。之後以此教學進行多次研習，分享對象中，年齡最小為國小三年級學生，最長的有退休的老師；從非專業者到碩班專業學生都能進行有趣味的討論，幾乎是不分齡導覽策略的實施。接連數場觀課、書展、與作家有約進行分享，越做越是興味盎然，收到更多的迴響「如果我國小的老師也這樣教導，應該可以早些領略藝術在生活中的美妙了。」「學得輕鬆、笑語連連！」「第一次看畫看這麼久，而且只看三幅。」「上完課回想真是不可思議的第一次。」

三.臺灣的鑑賞教育

　　臺灣的課綱中明訂國中小藝術領域包含音樂、視覺藝術、表演藝術三科，每週各有一節課，學習內容有三個構面：「表現」、「鑑賞」與「實踐」。有限的教學時數中，

在「表現」與「實踐」學習的部分，有時會結合彈性、綜合課程以跨領域方式進行，而教學現場對於「鑑賞」，多是為引導學生表現與創作而進行，積極的作為明顯不足。

　　鑑賞課程發展至今已經不只是看作品漂不漂亮，技術如何高超，認識藝術家、藝術品、了解美術史等，其中更包含透過直觀、感知及主題、造形、媒材的探討，進行文化、社會、環境與人生觀的交流；是能和生活經驗結合，成為圖像化、視覺化、視覺學習策略及提升視覺思維能力的學習方式。

四.期許與結語

　　2014 年至今教育部師資培育及藝術教育司推動美感教育中長程計畫，顯示重視鑑賞、表現、實踐與生活化，所以現在正是推動新一波鑑賞教育的實踐時機。以提問啟發觀察力、感受力、聯想力並連結個人生命經驗。學會好好的「看見」，透過鑑賞產生溝通，幫助人們發掘事物更內在的本質，創造有意義的交流，進而建立自己的看法及觀點，讓每個人都有機會透過藝術培養整合學習與鉅觀事物的素養。

　　如何進化鑑賞課？生活中如何以視覺的觀察擷取學習的養分？透過崇萍老師翻譯的《不一樣的美術鑑賞課：日本鑑賞學習評量表》以及臺灣教師實踐記錄的《不一樣的美術鑑賞課─實踐篇：在作品中聽見心裡的歌》，我們非走在孩子前面，而是走在孩子身邊，蹲低姿態一起透過藝術拓展生命的視野。

　　讓我們開始一起來做做看吧！你將發現處處有可看、物物可討論、事事可學習。

教育部藝術教育推動會委員
臺中市潭陽國小教師
張美智

審閱序：

認識日本「鑑賞學習評量表」

　　當筆者為提升班上孩子語言能力，摸索「說故事」、「提問」等教學策略時，也以口譯的身份接觸日本「鑑賞學習評量表」（註一，以下簡稱評量表），並得到許多幫助。這是日本松岡、新関等教授所組成的研究團隊，調查日本國內中、小學鑑賞學習指導現況後，為幫助教學者確立學習目標及訂定評量標準，所提出的鑑賞學習指導法。

一.何謂評量表

　　評量表是由鑑賞學習內容之五個「觀點」及學習者學習表現之四個「等級」所構成的雙向表格，縱軸為「觀點」、橫軸則為「等級」。其中，鑑賞學習內容／「觀點」分成「(A) 看法、感知方式」、「(B) 作品主題」、「(C) 造形要素與表現」、「(D) 關於作品的知識」、「(E) 人生觀」五種。「觀點 (C)」又分為三項：「(C) -1 形與色」、「(C) -2 構成與配置」、「(C) -3 材料、技法與風格」，而「(D)」又分為兩項：「(D) -1 歷史地位、文化價值」，「(D) -2 與社會環境的關聯」。在各個「等級」的欄位中，記載著教學者所期待及學習者的表現。「等級 1」在最右邊，向左依序為「等級 2」、「等級 3」、「等級 4」，最好的表現是「等級 4」。

二.評量表之設計理念

　　1．利用「鑑賞學習評量表」能幫助教學者設定學習目標及評量標準，有助於整體教學設計。

　　2．一堂課中的學習內容無需涵蓋所有「觀點」，評量表主要為幫助教學者覺察自己教的是哪一個「觀點」、設定的是哪一個「等級」。

　　3．評量表能幫助教學者無論在形成性評量、診斷性評量、總結性評量時，兼顧各項「觀點」、各個「等級」。

　　4．在評量表中的各個「等級」不是以兒童發展階段為基礎設定，也並非年齡愈大「等級」就愈高。請留意，在同年齡階段的學習者會出現各個「等級」的學習表現；小小孩有小小孩的表現方式，大孩子則有大孩子的表現方式。幼兒依據該年齡階段的發展與能力會出現「等級 4」的表現，而高中生也會有停留在「等級 1」的學習表現。

　　5．評量表非絕對標準，教學者可依學習者需求進行「客製化」調整。

　　6．能適時與學習者分享評量表，讓學習者理解學習內容與學習成效。

　　7．評量表僅鑑賞學習指導上的一個提案，希望能幫助教學者自由地設計多樣的學習活動。雖說評量表意味於評量時使用，但本評量表並非以此為目的設計。

三.評量表的使用步驟

1. 根據學習者的年級、心理狀態及先備經驗，設定學習目標與學習內容。
2. 參考「通用評量表」(註二)，宏觀考量、選定合適的「觀點」和「等級」。
3. 選定作品／教學題材，此時建議教學者進行題材研究，自訂「題材評量表」，以便進行以下 4 ～ 6 步驟。
4. 依據教學題材及「觀點」，撰述適當的「等級」描述。
5. 依據選定之「觀點」與「等級」構思學習活動與教學策略，並實際授課。
6. 藉由分析、檢視學習者學習成效，進行課後省思，作為下次授課設定「觀點」、「等級」、題材、教學策略之參考。

日本研究團隊將鑑賞學習的內容歸納成（A）-（E）觀點並羅列在評量表的縱軸。教學者在每一次的教學設計時，若能參考、選定評量表中的「觀點」與「等級」，即能清楚掌握學習目標。此外，這套鑑賞學習指導法採用對話式的教學策略，每個教學設計包含數個主要「提問」，有層次地引導（B）、（C）、（D）觀點的學習。在觸發、加深學習者個人的看法、感知方式（觀點A）的同時，也期待學習者省思「我們可以從這件作品學習什麼？」引出個人未來的行動（觀點E）。

當初聽到新関教授勉勵：「請讀這本《不一樣的美術鑑賞課：日本鑑賞學習評量表》吧！」，筆者看著手上熱騰騰的原文書，心中著實感動。在自己的教學中運用「提問」的教學策略時，也深感「提問」的重要性。能得到日本研究團隊授權，翻譯、出版這研究著作，又與美智老師合作，出版這本選用不同臺灣藝術作品作為題材、示範評量表中各種「觀點」的實踐記錄《不一樣的美術鑑賞課—實踐篇：在作品中聽見心裡的歌》，內心真是十分雀躍。衷心期待這兩本書能帶給大家不同的領會，一起讓美術鑑賞課變得不一樣。

（註一）由日本美術教育學會研究團隊（松岡宏明、赤木里香子、泉谷淑夫、大橋功、萱のり子、新関伸也、藤田雅也、佐藤賢司、村田）研究、編制。

（註二）「鑑賞學習評量表」分為「通用評量表」與「題材評量表」。「通用評量表」為適用於各種作品、記載了一般且基礎的鑑賞概念之評量表，而「題材學習評量表」則是指以特定作品為教學題材，具體記載學習者學習表現之評量表。

2019年日本全國造形教育連盟/日本教育美術連盟/愛知共同研究大會
第36-37回日本實踐美術教育學會/攝津、京都、出雲大會/日文翻譯、口譯
高雄市鳳翔國民小學音樂教師
吳崇萍

目錄 Contents

序 —————— 002

推薦序

主編序

審閱序

思考篇 ——— 014

關於鑑賞教學

教學篇 ——— 024

走進課堂一起
上課吧

作品主題

1 人與動物之間
黃咨樺 —————— 026

形與色

2 蓮花仙子的變身魔法
王麗惠 —————— 038

構成與配置

3 能寫出心情的字
張美智 —————— 050

材料技法與風格

4 這片大海有什麼「布」一樣
鐘兆慧 —————— 062

歷史地位、文化價值

5 錯位時空的日常
葉珮甄 ———————— 074

與社會環境的關聯

6 用畫筆說土地故事
王馨蓮 ———————— 086

與社會環境的關聯

7 椅危你都知道
蔡善閔 ———————— 098

與社會環境的關聯

8 傳出那份在地鳴光
林宏維 ———————— 110

評量表 ——— 122

國小到高中的
學習指導比對表

鑑賞學習
評量表

思考篇
Thinking

關於鑑賞教學
K—12從幼兒園到高中生

1 從觀看體驗表現出發
的幼兒藝術欣賞教學
幼兒

3 給孩子一把
開啟藝術大門的鑰匙
三、四年級

2 藝術鑑賞
啟動你的自信觀察眼
一、二年級

4 透過藝術對話
共創樂學鑑賞之旅
三、四年級

5 從觀看到統合
鑑賞出孩子的思考力
五、六年級

7 培養心藝苗
七到九年級

6 數位時代的
創新圖像學習
五、六年級

8 鑑賞出那份在地鳴光
十到十二年級

從觀看體驗表現出發的
幼兒藝術欣賞教學

相信從幼兒到年長老者，都曾經有過親近藝術、體驗藝術的美好經驗，然而並非每個人都能了解如何觀看、如何欣賞。在個人教學生涯當中，曾試著在國小各個階段實施藝術鑑賞教學，也擅長透過審美感知與理解的引導，活化學生多元創作表現。

基於幼兒仍處於皮亞傑的前運思期，我們嘗試在幼兒階段進行欣賞教學，以啟發孩子的敏銳觀察與創新思路為要，並透過教學開啟孩子的五感感受，並激發接觸美術作品的動機。

4-5 歲的幼兒雖對世界相當好奇，但觀看世界的角度，仍慣於以自我為中心，常常只能注意到畫面中的單一細節，而無法全面觀察事物。因此針對這個階段的孩子實施「藝術欣賞」教學，筆者認為可以運用以下幾個策略：

一、引發專注力的「魔法故事」教學：

愛聽故事是人的天性，能從活生生的例子當中，看到了隱藏在自己內心的渴望。巧妙運用一個與藝術品相關的故事，引導孩子進入畫中的世界，看著孩子們閃閃發光的雙眼，彷彿成了故事中的主角，乘著想像力的翅膀，遨遊在藝術的天地裡。故事引導不但提升了孩子的專注力，也維持了良好的班級秩序，並進而達成學習成效。

二、集中觀察力的「偵探尋寶」教學：

尋寶遊戲能訓練孩子眼睛的觀察力，透過尋到寶物的樂趣，建立自信心。利用這個特點，筆者在 PPT 簡報的製作過程中，運用「聚光燈」模式引導孩子關注要欣賞的焦點，讓孩子彷彿成了偵探一般，拿著放大鏡、探照燈，仔細的尋找畫面中的不同，就像是找到了寶物一般，沈浸在「發現」的成就與趣味當中。

三、開發表現力的「肢體探索」教學：

幼兒肢體開發是孩子想像力和創造力自由延伸的展現，以畫作為媒介，引發孩子從視覺啟發，進而以肢體表現出所見事物。而幼兒階段正是開發身體感官的黃金期，藉由藝術欣賞課程的實施，能同時開發孩子的感官，是不可多得的教學良機。

幼兒欣賞教學的實施如能廣泛於幼兒園中推動，必能讓幼兒從小接觸藝術，薰陶涵養心性，進而豐富內在生命的厚度。

藝術鑑賞
啟動你的自信觀察眼

「你知道這幅畫的作者是誰嗎？」「認識作者的生活背景嗎？」「作者透過作品想要傳達什麼呢？」這是以往國小藝術鑑賞課中常見的引導語，讓孩子熟知作者是誰、有什麼藝術地位，以及他的作品內容在傳達什麼，而藝術家的想法或背景，大多來自文獻或網路中的二手資料，有時甚至查詢不到，如此一來是否更加深藝術欣賞的困難度呢？比起大量講述藝術作品的知識性內容，老師若能引導孩子真正實地去觀察作品，談論想法與感受，是否才能培養觀者主動欣賞藝術品的可能？

從教學中思考如何引導學生鑑賞，能仔細觀察作品、連結自己的生活經驗發表與聆聽同儕間交流迸發的新想法後，再繼續更深入的觀察。學生在對話的過程中，經歷 ACOP 對話式鑑賞「看、想、說、聽」的循環，也由此對藝術鑑賞有更進一步主動觀察與自信感受的經驗。

在藝術鑑賞課程設計中，老師身為引導關鍵，除了對作品需有充分研究與認識外，該如何設計提問引導學生深入觀察思考？如何引發學生連結自身經驗？如何搭設鷹架、精準提問？如何營造一個包容接納的課室讓學生能安心的表達？這些想法，在這次實踐鑑賞教學的過程中，經常反覆檢視與修正。

欣賞黃土水的〈水牛群像〉教案，以「低年級」為教學對象，以「作品主題」為鑑賞學習的觀點，因此教案內容專注在引導低年級學生，深入觀察與感受作品傳達的主題，其他更多的形與色、構成配置、材料風格等觀點，皆可另外發展延伸。

低年級孩子對事物充滿好奇，也能天真直接地發表自己的想法。雖然作品對孩子來說陌生又久遠，但因對動物主題的興趣，以及曾經跟動物相處的生活經驗，多數學生都能快速進入主題。7-8 歲兒童在口語表達及參與團體討論的聚焦能力尚在學習中，但透過老師追問、釐清想法的觀察過程，學生大多能感受並描述作品主題中人與動物之間的關係。

藝術鑑賞對許多沒有經驗的朋友來說，仍是遠觀而未有機會進一步了解。但在實踐鑑賞教學後發現，透過觀察與對話的循環，相信多數人都能拉近與藝術作品的距離。在有層次的提問安排中，能更深入的觀察與思考；在創造回答被肯定的機會裡，能更有自信的思考與表達。請跟我們一起學習藝術鑑賞的學習方法，與孩子一同啟動自信觀察眼吧！

給孩子一把開啟藝術大門的鑰匙

「畫得像的就是好作品？」「自己喜歡的就是好作品？」「要知道畫面內容才能表示看得懂？」到底我們可以如何帶著孩子欣賞藝術創作，讓孩子在欣賞作品時，讀完附在一旁的說明卡，知道作者和作品名稱後，到底還可以用什麼方式了解作品，產生更多的互動和想法？

藝術家創作時在想些什麼？只是純粹滿足自身的創作欲望，還是期望藉由作品與觀賞者產生想法的流動，抑或是在作品完成的那一瞬間就把解讀交給觀眾，從看得懂的寫實景象描繪到看不懂的抽象創作理解，觀賞者又能夠從作品中發現什麼？

藝術創作是一種情感、觀念的傳達，藝術家透過作品反映社會，同時也受到環境的影響，呈現了價值觀。古希臘的雕塑作品表現了當時對於人體之美的追求，當代的藝術創作則反映了社會的文化變遷，藝術作品可以觸動人們的情感、啟發思考，更展示時代背景和思想特徵。

而藝術欣賞是一種主觀的體驗，每個人對於藝術作品的理解和感受都可能不同。中年級的孩子正處於思辨能力的萌芽階段，開始關注他人的情感和觀點，試圖更認識所處的世界。藉著李梅樹的〈清溪浣衣〉鑑賞學習指導單元，從專注地觀察作品開始，仔細欣賞畫面中的細節，試著從生活經驗尋找和作品之間的聯結，對照著過往與現今的生活，讓藝術與人更貼近。再利用角色扮演的活動，鼓勵學習者進入畫面，化身主角，沉浸於作品所企圖傳遞的氛圍，觸動情感的共鳴。希望透過這些教學策略，學生除了理解作品的主題和意義，認識形式、色彩、結構等知識，培養審美力，也在與他人分享交流的過程中，激發深刻的對話，探索不同的觀點和解讀，進而主動思考在時代變遷下社會文化的更迭與影響，找到自己最重要的情感所在。

從兒童個人生活經驗與興趣出發的欣賞課程，讓藝術鑑賞不再只是一個抽象的概念。透過藝術鑑賞學習指導，幫助孩子更好地理解藝術創作，並且能夠學會從多個角度思考和看待事物，那麼他們將會擁有批判的思維與判斷能力。

請給孩子一把開啟藝術大門的鑰匙，讓孩子擁有一雙發現美的眼睛。

透過藝術對話
共創樂學鑑賞之旅

　　二十世紀現代藝術先驅者杜象（Duchan1887-1968）曾說：「繪畫是由觀者創作的」，也就是說，只有當觀眾在畫作前看到它時，畫作本身才會產生意義。通過「觀看」創造了自己的情緒，有了自己的情感、思想和圖像的產生，此時「觀看」就會變成主動而不是被動的行為。

　　在國外有許多的研究（如哈佛零計畫提出的鑑賞教學三部曲 I see 、I think、I wonder 和日本所提倡的對話式鑑賞）皆指出透過有技巧的策略可以培養學生的思考力、批判力及語言表達力，它被證明是培養表現力的重要方法。所以如何讓孩子在欣賞過程中，能快樂活潑的表達自己的想法，創造屬於自己的意義，這才是我們進行「鑑賞教學」的本質。

　　〈這片大海有什麼「布」一樣〉是一場藝術之旅，透過藝術家的作品，引領國小中年級的學生穿越視覺元素，進入具有故事性、情感性的創意世界。我們追求的是讓學生看到藝術表現的多元性，並深入媒材的探究。首先特別選用了裝置藝術作品，希望能為學生帶來全新的視野，同時啟發他們的無限想像力；其次藉由裝置藝術的技術和互動的元素，引發學生的問題解決能力和實驗性思維。

　　另外，鼓勵學生有意識地「觀看」作品，並邀請他們穿越藝術的畫布，展開自己的獨特「想像」。這樣的互動體驗將有助於學生理解，當藝術作品進入公共場所時，它們將與環境和大眾產生深刻的對話，並共同創造出一種互動式的新關係。最後我們也依據「鑑賞學習評量表」，設計出教學上的評量規準，如此可以清楚知道老師教學上的不足之處，以及更了解學生的學習狀況。

　　一堂好的鑑賞課，老師的每一句引導都成為學生學習的鷹架，幫助孩子進行深度思考，也逐步建立孩子的個人審美觀。一堂好的鑑賞課，可以看到學生們熱絡的彼此交流，透過對話釐清許多觀念，他們的大腦被啟動，連帶也激發創作熱情；會主動想看、想了解作品背後的故事和意義；並且也提高了溝通表達能力及自信心；進而啟發學生獨立思考能力，注意事物本身的多面性，這些將有助於孩子對於未來事情的看法上會更具思辨能力。

　　因此身為教師的我們，要盡可能提升我們對藝術認知的深度和廣度，並善用藝術鑑賞作為學習策略幫助學生提升學習動力。

從觀看到統合
鑑賞出孩子的思考力

　　具有「美感」真的重要嗎？

　　如果以馬斯洛的需求層次而言，「美感」不屬於生存的必要條件，因此在現實生活中無迫切必須。但，美國第二任總統約翰·亞當斯卻在一場國際盛宴中提到：「我們這一代，要打仗、從政；我們兒子一代，才能經商、發展工業；然後孫子一代，才能鑽研藝術、創作文學。」專攻政治與戰爭的美國開國元勛，在這段話中充分地呈現出藝文的涵養需要環境與時間逐步累積的事實。它或許不直接影響人類生存，但卻牽動著人類文明的演進。

　　「美」存在於生活之中，開始於「被意識到」。美感是對周遭事物的感受力，而美感的培植，在事事講究效率、要求高 CP 值的現在，極容易被忽略。因此在國小的學習階段，藝文課程的目的並不是在培養人人都成為藝術家，而是期待透過藝術學習，進行觀察練習與思考鍛鍊，逐漸讓學子學會將想像力具體實踐。藝術鑑賞的重點在於一步一步引導學生經由觀看、發現、聚焦、慎思、表達，進而引發出富有個人生命經驗的審美感知，這也正是素養導向的藝術課程最希望學生能夠具備的能力。擁有鑑賞及品味的能力，絕對是足以豐富人生的一大幸事。

　　針對國小高年級學生所設計的＜錯位時空的日常＞藝術鑑賞學習指導當中，依據皮亞傑所提出的兒童認知發展為基礎，再搭配鑑賞學習評量表，設定出以知識培養及歷史文化價值判斷的主要目標。透過欣賞畫作、觀察討論作品細節的活動，來了解藝術家陳澄波及臺灣早期的時代背景；經由仔細欣賞比較、角色扮演與資料檢索，讓國小高年級學生，可以利用所學知識，彙整各種訊息來推斷因果關係，藉以獲得觀察力、想像力與理解力；在不斷提問與追問的過程中，反覆進行思考問題的練習，培養學生運用邏輯解決問題的能力。＜錯位時空的日常＞藝術鑑賞學習指導，目標在讓高年級學生經由觀看，系統性的建構後設認知，累積出自己的思考力。

　　藝術課程是結合形而上思考與形而下實作的全人教育。鑑賞學習是以作品為文本，進行閱讀開始，透過學習理解畫面及其相關知識的思考，培養藝術課程的素養能力，正如同課綱三面九項的最核心的驅動力量：閱讀、理解、思考。

　　具有「美感」真的很重要。就讓我們陪伴孩子，一起啟動大腦，品鑑生活中的無限美好吧！

數位時代的創新圖像學習

　　到博物館參觀，已經是越來越多人啟迪想法並獲取靈感的方法之一，系統化的賞析能提高洞察力，以及收集訊息、思考、判斷、交流和提問等能力。許多研究指出，「藝術不只是藝術」藝術學習不僅和孩子的認知、情感、同理心、邏輯發展息息相關，同時也能增進空間概念、想像力和創造力。

　　藝術領域的鑑賞教育雖然逐漸被重視，但由於學科本位取向的影響，教室中的鑑賞課程經常都以藝術家或作品的背景知識作為學習內容。這些方式對於兒童或沒有藝術專業背景的人顯得過於生硬，與生活經驗的連結也有些疏離，因此嘗試調整鑑賞教學成為更直覺的實施方式。

　　10 到 12 歲的學生在繪畫方面進入擬似寫實期或寫實前期，認知則是從「具體運思期」過渡到「形式運思期」之間，能開始處理抽象概念、進行哲學思考，具備收集信息和提出意見、想法的溝通能力。為了消除「對藝術的欣賞是了解作者和作品創作背景知識」的概念，讓所有學習者「觀察眼前的藝術品，談論它，傾聽他人觀點，並加深自己的想法。」從觀察作品、理解他人意見的過程中，提升溝通、觀看、洞察與理解的能力。因此在鑑賞教學實施時運用以下幾項要點：

　　一、鑑賞是內心的對話，但是鑑賞更需要與人互動，並靈活運用合作學習模式，從自己專注觀看開始，進入二人討論欣賞、小組合作共學、組間互動及全班性的發表。

　　二、鑑賞學習是以藝術作品為媒介的學習策略，但是認識作品不是唯一的目標，重要的是運用適宜的教學方法提升與活化觀察力、辨析力、思考力、表達力及創造力。

　　三、鑑賞教育的目標是自我判斷、思考、表達及組織屬於自己的鑑賞方式與觀點的歷程，並藉以達成看法、感知及人生觀的建構，所以應提供具體操作、肢體表達、空間認知、人我交流的同理與思辨學習的機會。

　　四、規劃系統化的學習及提問，讓學生透過鑑賞而意識、發現，擁有如剝洋蔥的能力，層層的深入探討，獲得深刻的他者理解，親身感受同學間想法的流動。

　　以鑑賞為學習策略，幫助我們認知世界，幫助孩子全人發展，甚至豐富生命、提升幸福感，是所有人都可以嘗試實施的方式。從觀看與對話開始，只要掌握以上要點，任何時間都能搭配教學情境實施，也鼓勵更多教師試行與探討。

培養心藝苗

　　數位化就像一場難以閃避的傳染病一般讓人猝不及防，曾幾何時，公園裡翻閱著報紙的老人家、坐在嬰兒餐桌前的小小孩、在公車站牌下伸頭張望公車何時到站的學生以及在坐捷運車廂裡等待下一站到來的上班族，這些人的目光都被同一種物品所吸引與控制，抬頭的機會少了、客訴等待太久的次數少了，仔細看看身旁世界的機會也少了。我們似乎迷失在一場難以治癒的數位疫情之中，沒人知道何時能出現疫苗以及疫情何時能夠結束。

　　雖然對付數位疫情的疫苗何時出現沒人知道，但是有一種"藝苗"也許是讓人脫離數位枷鎖的良藥。現在的人們從各項數位裝置獲得太多片段和所謂有效率的感官經驗，高速度的視覺刺激、高彩度的色彩變換、縮時的體驗，這些速成的經歷都不能說是完整的個人體驗，有著太多被預設的角度和立場，觀賞者也少了對於影像許多獨立思辨的機會。學著如何去觀賞的能力，變成了現代人很重要的課題之一，當看到藝術品時，怎麼去連結過去的生活體驗、閱讀的文本、以及思考創作者怎麼去轉化他的想法變成藝術品，怎麼去接受自己心裡被觸發的感動與知覺，心中最柔軟的那一塊，就得由美所帶來的感動慢慢的澆灌，我們也才由此學習到如何去理解、如何去同理、如何去溝通。羅丹曾說過：「世界並不缺乏美，而是少於被發現。」至於怎麼去發現，就從我們的腳下、從我們生活的環境開始吧！

　　德國藝術家波伊斯說：「藝術 ART 在哪裡？就在土地 eARTh 裡。藝術 ART 在哪裡？就在你的心 heART 裡！」我們也常說：「心眼心眼的」，的確！眼睛長在心上，當你具備美感的觀察角度，你就很容易去發現細藏在生活角落中的小小美感，對於細小迷你的物件的觀察會產生憐愛與慈悲之心，像是田中達也的藝術創作那樣，將迷你物件與生活連結一起，引發觀眾會心的一笑；對於觀察巨大高聳的藝術品則讓我們心生謙卑與感動，就像是遠眺玉山、在哥德式教堂裡祈禱，對於異於常人尺寸的宏偉自然景觀或是藝術創作，讓我們體會了人的渺小與謙卑的心情。對於描寫時代背景紀錄下的藝術作品，我們能對過去人類的智慧累積與積攢，心存更多的感動與感恩。看著清明上河圖，就能瞭解每個時代的人們都是那樣朝著生存的目的努力生活著，讓我們更知道要珍惜當下。

　　在這個數位滑世代裡，我們要學習用「心」當作記憶體，「眼」當作接收器，「手」當作處理器，培養一雙鑑賞的眼睛，看見枝頭葉間的每個綻放的生命韌性、聽見每一首從作品裡吟唱的詩歌，也跟著哼唱起屬於自己的生命樂章，讓數位時代中的小藝苗在心裡茁壯成長。

鑑賞出那份在地鳴光

　　檢視自己的藝術教學生涯中，個人覺得在認知和技能教學的同時，「情意」教學是最難也是最珍貴的教學價值。情意教學是透過教學的活動來發展學生的自我概念、人際關係，使學生對自己、他人、學校、甚至這個社會都有正向的態度（鍾聖校，2000）。這份正向態度的價值，需透過藝術作品的知識性理解和技能創作過程中去提煉出鑑賞靈光。

　　在以往的高中階段藝術教育教材之中，以鑑賞四步驟：描述〔Describing〕、分析〔Analyzing〕、解釋〔Interpreting〕、評價〔Judging〕為最主要的鑑賞教學策略，透過第一步描述作品主題、引起感覺印象及第二步分析作品的形式，來到第三步解釋作品所傳達的觀念與意義及第四步評價作品的意義與重要性，以此四步驟來進行作品鑑賞進而強化出作品帶來的情意教育。但實際教學過程中比較難以具體的策略或是工具來執行四步驟之推動，對於需要更進一步或是理解抽象概念時，就更難聚焦和了解學生困境與理解狀態。也因此往往鑑賞課程不是被優先考量就是容易被自動忽略。

　　因此，透過具體的教學工具－ORID 九宮格鑑賞學習單來進行鑑賞教學，教師可依照四步驟操作。第一階段：看見與體驗 / 客觀、事實 Objective；第二階段：直覺與感觸 / 感受、反應 Reflective；第三階段：探索與討論 / 意義、價值、經驗 Interpretive；第四階段：分享與連結 / 決定、行動 Decisional 來更增添師生互動和探討面向與細節，並能讓教師在教學討論時更具體檢視學生學習狀況與掌握學習評量。

　　有別以往較單向教師授課、講述式鑑賞概念的單純教學模式，有了輔助教學的步驟工具，並搭配分組合作及換位思考方法，不但增加師生學習互動和趣味性，更能透過書寫、問答與回饋來了解學生吸收和鑑賞程度，讓較抽象思考或深度提問能落實，來引導學生進行高層次思考，進而透過作品抑或藝術家的故事來昇華其情意教育的推展。教學後學生反饋皆能較以往對作品有深刻地理解和了解度提升與改觀，希冀透過策略改變，讓學生品味出作品的背後靈光。

教學篇
Teaching

走進課堂一起上課吧

依據鑑賞學習評量表的觀點

1 作品主題
人與動物之間
黃土水〈水牛群像〉

3 構成與配置
能寫出心情的字
蘇軾〈寒食帖〉

2 形與色
蓮花仙子的變身魔法
林玉山〈蓮池〉

4 材料技法與風格
這片大海有什麼「布」一樣
楊偉林〈布輪海〉

5

歷史地位、文化價值

錯位時空的日常

陳澄波〈溫陵媽祖廟〉

7

與社會環境的關聯

椅危你都知道

丹尼爾·伯塞特〈有尊嚴的活著〉

6

與社會環境的關聯

用畫筆說土地故事

李梅樹〈清溪浣衣〉

8

與社會環境的關聯

傳出那份在地鳴光

豪華朗機工〈山海鳴光〉

教學篇：走進課堂一起上課吧 ── 黃咨樺

鑑賞觀點：作品主題

人與動物之間

鑑賞作品資訊

水牛群像

題材研究

〈水牛群像〉又名〈南國〉是一件大型的石膏淺浮雕作品。其寬555公分、高250公分，原作現收藏於臺北中山堂，而目前國立臺灣美術館、臺北市立美術館、高雄市立美術館分別典藏了原作翻模的作品，可見其在臺灣美術史上的重要地位。接下來就題材選擇原因、畫面中的內容與表現、作品在歷史的文化價值以及社會環境關聯等三個面向探討。

作者：黃土水（1895－1930）
作品名稱：〈水牛群像〉
年代：1930
媒材：石膏淺浮雕
尺寸：550cmX250cm
典藏：臺北市中山堂

一.題材選擇的原因？

人與動物是什麼關係？除了經濟用途或寵物外，還有另外一種相處的方式，那便是同甘共苦的工作夥伴。

〈水牛群像〉刻畫著逐漸消失的臺灣農業社會景象，透過欣賞作品，能對早期的臺灣社會與文化有更多認識與理解。此外，透過觀察作品，還能覺察人與動物之間的關係與深刻情感。

作者黃土水先生是臺灣雕刻的先驅，其充滿臺灣人文風情與精神的作品，在臺灣北、中、南有三間美館同時典藏。在鑑賞作品的同時，〈水牛群像〉比起其他作品更容易讓一般民眾見到實品並與之親近。作品寬超過五公尺，在如此巨大的作品前，更能仔細觀察作品中刻畫的細節，感受幾乎是實物比例的震撼。

孩童天生對動物的喜愛是選擇此幅作品的原因，在以作品主題為主的鑑賞中，選擇孩子較易親近的題材，除了觀察，也更能引發連結過去的生活經驗，在看、想、說、聽的循環下，觀察、思考、表達、聆聽後產生新的想法。一群人共同進行藝術鑑賞的好處，即是能快速地刺激並擴充想法與感受，最後形成自己的看法。

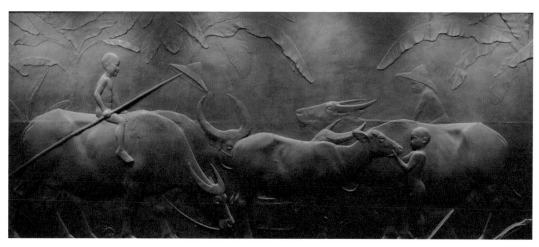

二.畫面中的內容？ 是怎樣的表現方式？

作者黃土水的雕刻作品媒材豐富，有石膏、大理石、銅、木雕等，〈水牛群像〉則屬於石膏作品。雕刻的過程是減法創作，即是把不要的地方去除，如果失手便無法回復，其不可逆性增加了雕刻的難度。黃土水的創作題材多為臺灣鄉土景物，〈水牛群像〉不但是累積了多年的水牛觀察心得，也是黃土水作品中首見的大型創作。

雕刻的作品型態可分為「立雕、平雕、浮雕」。立雕又稱圓雕，可以從四面八方觀看；平雕即所有的刻紋都與表面呈現一定的高度與深度，根據花紋的凹入或突出可分為陽刻或陰刻；而浮雕則為圖紋高出底面的雕刻形式，又因突起的高低程度，分為淺浮雕或高浮雕。高浮雕作品刻製的物件深度較大，臺灣廟宇中的石柱時常可見；而〈水牛群像〉屬於臺灣非常少見的大型淺浮雕作品。

作品中有熱帶栽植的香蕉樹，下層散置著水桶和地上的小草，與上層的芭蕉葉相映成趣。五頭臺灣水牛（一母、三公以及一頭小牛），牛的形體筋肉刻畫細緻，三個牧童都裸身，傳遞了炎熱的南國風情。

接著細看，有兩個牧童坐在牛背上姿態各異，三個斗笠的處理方式也不同。中間偏右，站立的小牧童一手托著小牛下顎，一手撫摸的小牛頭部，小牛與牧童的眼神對望，傳遞著溫柔愛護的情意，不同於語言的對談，而是心靈的交流。

三.歷史地位、文化價值 以及與社會環境的關聯

黃土水生於 1895 年，是日治時期的第一年。家境貧苦的他，一直到 12 歲才有機會上學讀書。後來考取國語學校師範部，因他的手工與美術表現驚人的優異，校長不僅幫他寫推薦信，還申請獎學金，替他爭取機會到東京美術學校學習。黃土水成為了臺灣近代史中第一位日本留學生，也是第一位入選「帝展」的藝術家。在當時臺灣屬於日本殖民時期，黃土水的作品能多次入選日本美術權威的國家級競賽，是十分難得且轟動臺日的成就，當年他僅 24 歲，被譽為臺灣近代雕刻家第一人。

〈水牛群像〉是黃土水在 1930 年完成的巨型石膏淺浮雕作品，期間因積勞成疾，在完成這件作品後，因腹膜炎送醫不治，享年 36 歲。黃土水雕刻雖習於日本，但所刻劃的內容常以他心心念念的故鄉臺灣為題，〈水牛群像〉便是以臺灣傳統農村中作為耕牛的水牛為題，在辛勤耕作後，小牧童們放牛休息，共享悠閒時刻的景象。

黃土水先生身處臺灣的日治時期，但仍充滿臺灣意識，作品展現台灣特色，而極具臺灣風情的〈水牛群像〉2009 年被文建會登錄為「臺灣國寶」，同時，也是臺灣國寶登錄中第一件創作於二十世紀的作品。1983 年文建會將石膏原模成功翻鑄二件銅鑄的複製作品，分別於臺北市立美術館及高雄市立美術館開館時，作為致贈賀禮。另一件玻璃纖維的複製作品則放置於國立臺灣美術館作為鎮館之寶。由此可見〈水牛群像〉在臺灣近代美術史上難以取代的重要地位。

題材:黃土水〈水牛群像〉題材評量表				
等級 觀點	等級4☆☆☆☆	等級3☆☆☆	等級2☆☆	等級1☆
（B）作品主題 通用評量表	理解作品傳達的主題，並進行評論。	想像作品傳達的主題，並進行說明。	想像作品傳達的主題。	解讀作品中自己感興趣的部分。
（B）作品主題 題材評量表	領會作品中所傳達的主題，理解主題的時空背景與其所代表的文化意涵，並有根據的提出看法、進行評論。	根據作品的內容主題，連結自我經驗後，對其進行說明。	觀察作品所傳達的主題，包含畫面細節內容，加以猜想並發現更多內容。	對於畫面中，以自己有興趣的物件為中心，描述出自己看見或認為有趣的內容。

人與動物之間

觀點（B）作品主題
鑑賞作品:黃土水〈水牛群像〉

教學流程/提問鷹架	引導方式	對應等級
1. 推測作品的主題 在畫面中看到了什麼？ 畫面中發生了什麼事？ 你覺得為什麼在畫面中有這麼多牛、這麼多人？	覺察自己最先注意到作品中的什麼呢？先自己想一想，再聽聽別人的想法。 教學活動 1. 教師揭示作品。 2. 請仔細觀察作品畫面一分鐘。 3. 提問：「畫面中，看到什麼呢？」 4. 發下空白紙，請學生用記憶畫寫出在作品中看到的，並標註自己畫寫的順序。 5. 請學生先與一旁同學分享，說說畫面中吸引自己目光的是什麼？它在做什麼呢？ 6. 追問學生印象中，這個物件在畫面中出現幾個？ 7. 請學生推測作者為什麼刻畫這麼多牛（或人）？」	當學習者能具體指出畫面中感興趣的物件，例如：牛、人、芭蕉葉、竹簍等，那麼就到達（B）作品主題：等級1。 與觀點A、E的關聯 當學習者能指出注意到的畫面內容，並以它為中心持有個人印象，即達到（A）看法與感知方法：等級1。 在教學進行中若是能拓展到主題的內容，例如看到更多的物件，並表達自己的看法即達到（A）看法與感知方法:等級2。

教學流程/提問鷹架	引導方式	對應等級
2.探究畫面中細節。 **3.研究作品中的物件和主題內容的關係。** 仔細的觀察後,還有發現其他細節嗎? 畫面中有哪些東西,你曾經哪裡聽過或看過嗎? 猜一猜誰是作者?為什麼? 這可能是什麼時候的作品?	兩人一組,每組發下作品的彩色輸出圖片,分組讓學習者找一找在大幅作品圖片中,沒發現的細節。 討論或猜想畫面內容中,物件的功用,聯結自己的生活經驗,觀察學生是否能推論作品的時間性。 教學活動 1.教師發下彩色作品,請小組先比對自己畫的「印象圖」,是否能找到之前沒注意到的細節?進行組間分享。 2.討論或猜想畫面內容中,物件的功用,聯結自己的生活經驗,觀察學生是否能推論物件時代性?低年級以大時代區分:例如自己的時代、父母的時代、祖父母的時代,或是更久遠以前。 3.提供3張不同年代的藝術家相片,讓學生依據線索,推想哪位有可能是作者。 4.他們其中有一位是水牛群像的作者,根據作品的線索,請學生推測看看是誰呢? 5.公布作品年代,引導孩子聯結身邊是否有相同年代的長輩,並分享交流經驗。	當學習者能根據作品的內容主題,連結自我經驗後,說出與作品的主題關聯性,即到達(B)作品主題:等級3。 **與觀點A、E的關聯** 當學習者一面觀察作品中的內容,一面說出自己對作品感興趣的部分及推敲故事情節的時候,即到達(A)看法、感知方法:等級2。 指導者若是能提供與作品主題相關之知識,將會幫助學習者產生個人的看法及感知方法。另外,因著課堂上的互相分享,使得學習者本身的看法及感知方式變得更深入,即達到(A)看法、感知方法:等級3。
4.更深入的欣賞作品的主題內容,探討物件之間的關係。 **5.想一想這件作品要傳達的主題。** 你覺得誰是畫面中的主角?仔細觀察看看,它有跟誰互動嗎?它們之間有什麼樣的關係呢? 這些牛年紀大了?會去那裡? 你有和動物相處的經驗嗎? 你感受到這幅作品主題,最想要說什麼呢?	讓學習者針對自己對主題的理解或經驗,進行有根據的論述發表,也讓學習者有機會對其他同學發表的意見表達看法。 教學活動 1.請學生依據畫中的線索,想一想誰是畫面中的主要角色?並推測他與其他角色或物品的關係。 2.邀請學生更仔細觀察他的動作或表情……。 3.這些工作的牛,年紀大了不能工作的時候,都去了哪裡呢?觀賞耕牛與老農的影片,察覺牛與人之間的關係與情感 4.詢問學生與動物相處過的經驗,為連結人與動物的情感搭建鷹架。 5.延伸討論人與動物之間的關係,在連結學生自己生活經驗後更能感受作品傳達的主題。	**對應等級** 當學習者能有根據的向其他同學陳述自己所領會的作品主題,並且針對其他同學的領會發表自己個人的看法,進行意見交流,即到達(B)作品主題:等級4。 **與觀點A、E的關聯** 若是學習者對於作品的主題產生個人主體性思考,並對動物與環境的想法與態度有所改變,那麼就到達(E)人生觀:等級3以上。

人與動物之間

教學實踐影像

觀點（B）：作品主題
題材：黃土水〈水牛群像〉

說課：

「水牛與牧童」這樣的作品主題，在現今社會中已逐漸消失。由於臺灣的農村耕種形式改變，耕牛文化已逐漸走入歷史，多數孩子吃過米飯，但可能沒看過耕田，更別說在田中努力工作的牛了，這是時代變遷的結果。

即使未曾親眼見過耕牛，也不影響孩子們探索作品內容，因為多數孩子對動物都具有天生的好奇心，透過引導與更仔細的觀察中，孩子會發現更多畫面中物件、角色的關係，再連結自己與動物相處的生活經驗，進而延伸出覺察、感知到的故事。通常在更進一步了解作品所屬的年代後，將自己的舊經驗移情至作品，從而推測人與動物之間的關係。

這次教學對象為 7-8 歲的兒童，在口語表達及參與團體討論時，聚焦能力尚在學習中。因此，教學過程中需注意，引發感受和思考後，需追問學生的表達與本意是否一致。教學流程設計，以提問、追問、更仔細的觀察、發表等方式進行，讓低年級孩子也能順利的從作品內容推敲出更多主題表達的細節，從中覺察並嘗試描述人與動物之間的互動所形成的故事。

本次教學主軸為「作品的主題」，但在上課的過程中，學生會對作品的其他面向產生好奇，例如：為什麼整件作品是同一個顏色？（形與色）它是一件繪畫作品嗎？（創作媒材）。若要完整欣賞「水牛群像」這幅淺浮雕作品，建議可增加一堂課，欣賞關於形色、媒材、以及淺浮雕的特色等，如此必然對作品會有更全面的認識、欣賞及感受。

第一階段：觀察與發現

● **請學生仔細觀察作品一分鐘。**

● **發下空白紙，計時 3 分鐘，請學生畫下自己剛剛在作品中看到的內容，並請學生依照畫出的順序標記 123……。**

● **學生畫出記憶中的物件時，提示學生不需在乎與作品像不像，只要能辨識自己看到的東西和位置是如何即可。**

學生表現：
低年級學生對下筆的擔心不多，幾乎都是馬上就開始畫了。過程中，有人畫得很快，有人畫得很仔細，因此時間結束後，大約四分之一的學生表示自己還沒畫完。全班學生都能嘗試畫出自己記憶中的作品樣貌，所繪物件都超過三樣。低年級的學生在作畫上比較沒有包袱，通常可以很快速的下筆。老師需創造「畫什麼樣子都可以唷！」這樣讓孩子安心的環境，學生更能勇敢自在的發揮。
因為畫不是重點，重點是「觀看」。如果有超過一分鐘還無法下筆的學生，老師可以先與他討論所看到的畫面，並鼓勵他嘗試畫看看，如果真的覺得自己不會畫，也可以用寫的，運用任何方式記錄下來，都是可以的。

● **老師先將視聽媒體上的作品畫面關閉，請學生先與同學分享，畫面中吸引自己目光的是什麼？在做什麼呢？**

學生表現：
多數學生畫出來的 1 和 2 順位絕大多數是牛或人，可以推測這兩個物件佔據作品面積的大部分，因此較容易吸引目光。

請學生仔細觀察作品1分鐘

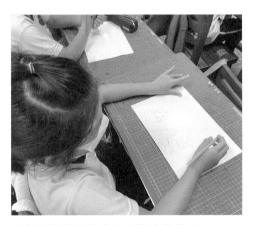

低年級學生勇於畫出記憶中的作品

學生相互分享自己畫的物件有哪些？過程中會發現自己和別人觀察的異同

- **教師追問：「在你的印象中，這個物件在畫面中出現幾個呢？」**

學生表現：
學生：「牛出現 4 隻。」
多數學生記憶裡，作品中人物數量是 3 位，超過半數學生都能回答出正確數量。而牛方面，多數學生表示畫面中超過 2 隻，而實際是 5 隻，每班僅有 1-2 的學生可回答出正確數量。表示學生在觀察上，畫面中細節需要更多的引導，才能看得更深入。

- **教師可追問：「你覺得作者為什麼刻畫這麼多牛 (或人) 呢？」**

學生表現：
許多學生說：「可能他很重要。」「可能他們是主角。」讓學生在安心的情境裡，相互傾聽、觀看、想一想再表達，在持續聆聽和思考的過程中，更容易產生自己的想法與推測。
老師可以在學生推測出主角後，說明作品的名稱〈水牛群像〉，如此可增加學生的自信心。

- **發下作品彩色圖片（兩人一張），請學生互相分享是否有原本沒有注意的新發現，並用彩色筆圈出來討論看看？**

學生表現：
學生都能找出一開始沒發現的物件，並用彩色筆圈出來，與同學討論物品的名稱或存在的原因。有些物件低年級學生沒有經驗過，所以可能會稱芭蕉葉為葉子，竹簍為水桶。

學生之間分享後才發現的物件

第二階段：

連結與推測

- **討論或猜想畫面內容中，物件的功用，聯結自己的生活經驗，觀察學生是否能推論物件的時間性。老師問：「孩童戴的尖尖帽子，有看過嗎？知道它真正的名稱嗎？」**

學生表現：
有學生說：「在阿嬤家有看過，阿嬤都會戴斗笠去工作」。有學生說：「我完全沒看過那種帽子。」還有學生說：「那是不是很久以前的東西。」因為授課的學校位於都會區，多數的學生能發現，目前家裡或生活中不常看到作品內容中的物品，並推測他是「以前」的東西。

- **老師提供 3 張不同國籍或性別的藝術家相片，讓學生依據作品內容，推想哪位有可能是作者。老師問：「他們其中有一位是水牛群像的作者，根據作品的線索推測看看是誰呢？」**

學生表現：
有學生說：「應該是最右邊的大鬍子（羅丹），因為他看起來力氣很大，才能做很重的雕刻。」
老師問：「他看起來像哪一國的人？你覺得作品主題是他的國家出現的東西嗎？」多數的學生因老師的提問而思考，同時有學生表示「好像不是。」

● 老師追問：「如果我們用刪去的方法，你覺得誰和作品最無關？」

學生表現：
有學生說：「應該是女生，因為他看起來力氣比較小。」大多數的學生開始思考作者與作品的關聯，並且能覺察作品中的線索。

依據線索推測可能的作者

學生用手電筒聚光燈分享自己的想法

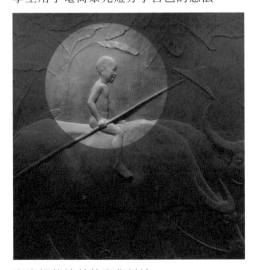

聚光燈能清楚的聚焦討論

● 請學生依據畫中的線索，想一想誰是畫面中的主角？

學生表現：
有些學生認為牛是主角，有些則認為人是主角，二者都是合理的想法。

● 使用「聚光手電筒」指出來，並分享與主角在畫面中互動的關係。

學生表現：
有學生說：「我覺得是他(光點如下圖)因為他坐在最大隻的牛身上，看起來很好玩。」老師追問：「你覺得牛在做什麼呢？」「牠在吃草，看起來在休息。」
有學生說：「我覺得是小朋友摸著牛。」老師追問：「如果我們更仔細看看他的動作或者表情……」有學生說：「他們眼睛好像在互看。」老師：「如果他們在說話，你覺得他們在說什麼呢？」有學生說：「可能在說『你工作會不會辛苦？』」
有學生說：「因為牛的下方有水桶，可能他們剛擠完牛奶，小朋友摸著牛的頭問：『你會不會很痛？』」
還有學生說：「那些小朋友沒有穿衣服，是不是在玩？所以牛也想跟他們一起玩。」「小朋友的表情在笑。」

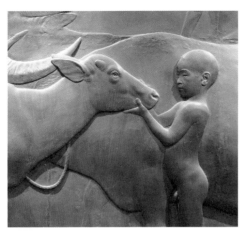

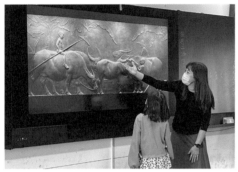

老師引導學生觀察

- 請學生想一想，作品中有哪些物件，曾經出現在你的真實生活中？或你曾經在哪裡看過呢？

學生表現：
有學生說：「我曾經在農田中看過牛，他好像已經工作完了在休息。」有學生說：「我在阿嬤家有看過那種尖尖的帽子。」有另一個同學馬上說：「那個叫斗笠（尖尖的帽子）。」老師追問：「那你觀察過阿嬤甚麼時候會使用斗笠嗎？」學生：「我阿嬤說戴斗笠才不會熱。」

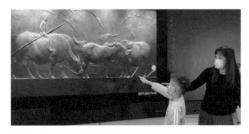

學生分享自己的想法

- 有小朋友說牛工作完在休息，那這些工作的牛，年紀大了不能工作的時候，都去了哪裡呢？先讓學生想一想，說一說，再播放老牛和老農夫退休的影片，讓學生更能體會農人與耕牛之間的情感。

學生表現：
有學生說：「老牛不用工作後，應該就在家裡休息吧！」
很專注地觀看，看完影片會問：「那現在那頭牛還在嗎？」（表現出關心）有學生說：「那個老公公（農夫）要和牛分開應該很難過。」

- 你們有和動物相處過的經驗嗎？有沒有什麼讓你印象深刻的事，可以跟我們分享？

學生表現：
多數學生都有跟小動物相處的經驗，有些是自己養的，有些是回爺爺奶奶家可以定期看到的，多數的學生都表現出對動物的熱情和喜愛。有同學也經歷過喜愛的小動物去世的悲傷心情，有學生說：「我媽媽說：牠先去天堂等我們了。」並表示如果相處的時間越長，就會越喜愛牠。

學生主動性高、回答踴躍

- 最後教師提問：「作品中我們看的到的是牛和牧童相處的畫面，你有感受的到他們之間的心情嗎？」「你覺得這幅作品想傳達什麼呢？」作為學生欣賞水牛群像主題部分的總結。

學生表現：
學生大多在思考，有學生回答：「牛在休息時候會和小朋友玩。」
有學生回答：「感情。」老師追問：「什麼感情？」學生回答：「牛讓人坐在牠身上，所以他們之間的感情很好。」有學生回答：「他想傳達人和動物之間的愛。」另外也有學生回答：「我以後會好好愛護動物，跟牠當好朋友。」

學生總結回饋：

- 我們今天看了一幅人和牛群一起玩的作品，原來除了人或牛之外，還有很多沒注意到的，同學一說我才發現。
- 原來作品有那麼多可以仔細看的東西，我第一次看時完全沒發現畫面中有這麼多牛和人，我下次看作品一定會更仔細觀察。
- 謝謝老師教我們看這麼有趣的作品，當老師問：「他在做什麼動作時？」我才發現牛與人的之間真的有在互動，他們感情很好。
- 我希望我也能跟牛當朋友，我會帶牠去玩水，如果牠老了要離開，我一定會很傷心。

鑑賞觀點：形與色

蓮花仙子的變身魔法

教學篇：走進課堂一起上課吧 ─── 王麗惠

鑑賞作品資訊

蓮池

題材研究

有關〈蓮池〉這件作品，以下羅列了 3 個部分，作為備課時題材研究的參考。一、題材選擇的原因。二、畫面中有什麼？以怎樣的方式表現？三、歷史地位、文化價值以及與社會環境的關聯。

〈蓮池〉作者林玉山先生，在 1927 年第一屆「臺灣美術展覽會」中，與陳進、郭雪湖等三人，以未滿 20 歲黑馬之姿脫穎而出，震驚畫壇，從此榮獲「臺展三少年」的美譽。他們以其獨特的觀點淋漓表現出臺灣風土，為臺展帶來了全新的氣象。而作為林玉山代表作的〈蓮池〉，更於 1930 年入選第 4 屆臺展特優，奠定了其人、其作在臺灣畫壇的地位，也產生了深遠的影響。

作者：林玉山（1907-2004）
作品名稱：〈蓮池〉
年代：1930
媒材：膠彩、絹本
尺寸：146.4cmX215.2cm
典藏：國立臺灣美術館

一.題材選擇的原因？

蓮花又稱荷花，是臺灣常見的水生植物，在生活中隨處可見。因此以蓮花為主題進行教學時，能很快結合孩子們的舊經驗，引發學習動機並產生迴響與共鳴。本單元教學對象為幼兒園的幼兒，選擇以蓮花為藝術欣賞主題，就是選擇從生活出發。〈蓮池〉不但是國美館的鎮館之寶，也是林玉山終其一生的指標性作品，選擇這張作品做為鑑賞題材，是希望讓孩子從幼兒時期便能從畫家的創作當中，感受到臺灣的風土民情，進而認識臺灣本土繪畫風格的作品，也期待幼兒能感受臺灣環境及繪畫之美，並喜愛臺灣在地藝術，產生對這片土地的認同感。

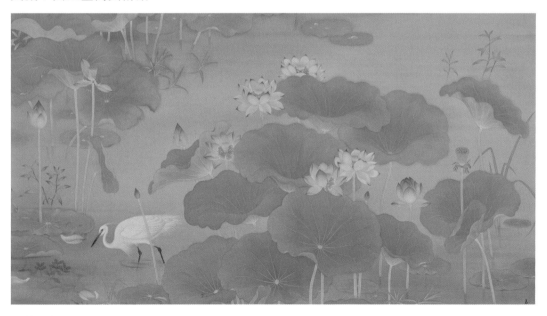

二.畫面中描繪哪些情景？用什麼方式表現？

畫作涵蓋了蓮花從含苞到凋謝的生命歷程。蓮葉雖以青綠為主，葉緣卻泛出淡淡的金色，呼應著清晨的陽光與池水。畫面構圖自右上至左下劃分，中間則點以白鷺鷥，表現出生命的躍動。右下半部蓮葉扶疏，姿態萬千；蓮花掩映，嬌豔齊放。左上半部則描繪尚未綻開或已凋謝的蓮花和蓮葉，寫實的畫出蓮花姿態的對比。

在〈蓮池〉這幅畫中，可看到在林玉山的畫筆下，蓮花從含苞、盛開到凋謝的細膩表現，以及蓮葉的出芽、茁壯至凋零。除了豐富的色彩配置外，更表現出植物生命歷程的變化，讓幼兒可以觀察比對與判斷。蓮葉造形的多變也能讓幼兒發現不同的表現形式，並提出自己的看法。而池水更以三種不同的金色調（純金、青金、水色金）烘托出寧靜淡雅的暖意，與正茂的蓮花、殘蓮的蓮蓬相映成趣，彷彿能感受到陽光與空氣，在清晨的蓮池曖曖流動，依稀聽見了花開的聲音。

畫中左下角的白鷺鷥正盯著水中的游魚，不經意的漾起小小漣漪，牠悠閒的在池中尋覓魚兒的蹤跡，讓整張畫更具動態，也讓我們在畫中窺見生命的奧妙。

三.歷史地位、文化價值以及與社會環境的關聯

林玉山是臺灣近代美術的代表性藝術家。作品〈蓮池〉被指定為國寶，成為臺灣近代畫家，第一件國寶級作品。其畫風重視西方的寫生基礎，氣韻生動，構圖嚴謹。繪畫主題則著重在臺灣風土民情，並結合了近代東洋畫與東方金碧山水的繪畫風格，表現出墨彩和意境兼具的畫風。因此，也可以說作品本身，亦蘊含著臺灣多元融合、兼容並蓄的文化特質。

林玉山熱愛寫生，在創作生涯中，將其對生活的熱情與體會，呈現在一件件作品當中，其作品將臺灣當下的風土民情，帶入另一個具有詩學與人文涵養的典雅境界，也成為奠基臺灣文化美學的珍貴資產。

題材:林玉山〈蓮池〉題材評量表						
觀點		等級	等級4☆☆☆☆	等級3☆☆☆	等級2☆☆	等級1☆
（C）造形要素與表現	（C）-1形與色	通用評量表	理解作品中形與色所包含的意義與特徵，並進行評論。	說明作品中形與色所包含的意義與特徵。	指出作品中形與色的特徵。	對作品中的形與色感興趣。
		題材評量表	瞭解蓮花與蓮葉造形及色彩有不同的層次變化，並進行表達與詮釋。	說明蓮花與蓮葉的造形及色彩有不同的層次變化，且發現與植物生長歷程有關聯。	注意到蓮花與蓮葉的造形及色彩有不同的層次變化。	對白鷺鷥、魚、蓮花、蓮葉等感到興趣。

蓮花仙子的變身魔法

觀點（C）-1形與色
鑑賞作品:林玉山〈蓮池〉

教學流程/提問鷹架	引導方式	對應等級
1.找一找作品中有什麼？ 仔細看這張畫，你看見了什麼？ 你發現了什麼？	先讓孩子自由的看圖片，再以「花仙子的變身魔法」為故事主軸引導孩子欣賞圖片。 **教學活動** 為了讓全體學生都能聽見同學的發言，建議教學者重複孩子的發言，或採用換句話說的方式，確認孩子的發言內容。發言例「花園。」、「白色的鳥。」、「花和葉子。」、「水的顏色為什麼是土色？」	當學習者能具體對白鷺鷥、魚、蓮花、蓮葉等感到興趣（單一語詞也沒有關係），就達到（C）-1形與色：等級1。 **與觀點A、E的關聯** 當學習者能將感到有興趣的造形及色彩說出來，表達對作品整體的興趣。即達到（A）看法、感知方法：等級1。若是進一步比喻成其他的事物、和自己的感知做連結。即達到（A）看法、感知方法：等級2。 若是學習者能愉快地欣賞蓮花與蓮葉那麼就到達（E）人生觀：等級1。

教學流程/提問鷹架	引導方式	對應等級
2. 發現造形與色彩。 你看到什麼動物？ 猜猜牠在做什麼？ 蓮花是什麼顏色？ 這顏色有什麼變化呢？ 它們的造形及色彩有什麼關聯？	搭配畫面上呈現探照燈的效果，讓孩子找一找作品中出現的蓮花造形及色彩。 教學活動 1. 幼兒園的孩子因年齡尚小，注意力不易長時間集中，因此在簡報圖片的設計中，運用「探照燈」效果的技巧，將重點標示出來，不但能讓孩子在視覺上更聚焦，也能引發探索尋寶的樂趣，讓大家能更專注的持續學習，進而一起討論、分類。 2. 以此方式引導孩子關注畫面，找到自己感興趣的部分。並可引導孩子試著將自己發現的形狀比喻成其他的東西。 3. 運用花仙子的「變身魔法」，引導孩子觀察到花形的不同。 4. 比較每朵荷花的形狀和色彩有何不同？	當學習者注意到作品中的蓮花與蓮葉的造形及色彩有不同的層次變化。即到達（C）-1 形與色：等級 2。 **與觀點A、E的關聯** 若透過討論作品中的形與色，孩子聽見同學的想法，接納、包容他人的發言；也根據老師提供的訊息調整自己的感知；那麼就到達（A）看法、感知方法：等級 3。 若是學習者因為感受到蓮花、蓮葉生長變化的不同，而喜愛觀察植物。那麼就到達（E）人生觀：等級 2
3. 探索造形與色彩，並思考和植物生長歷程及形與色變化的關聯性。 花仙子總共使用魔法變身了幾次？ 花有哪些造形？ 找一找畫面中的花，並比較它們的樣貌。 看畫面中的葉子，你發現了什麼？	藉由數一數花有幾朵來集中孩子注意力，並在數的過程中觀察每一朵花的造形，讓孩子在「對照」「比較」的歷程當中，發現花與花之間的不同與差異，進而了解花的時序變化。 教學活動 1. 鼓勵孩子用語言、手勢和動作敘述畫面上蓮花與蓮花間的造形差異，並猜猜看為何這幾朵花的造形都不相同？ 2. 持續鼓勵孩子用語言說明並加上手勢和身體的動作來表現葉子的色彩變化和不同造形。讓孩子在肢體模仿的過程中，感受造形的生命力。	**對應等級** 當學習者討論蓮花與蓮葉的造形及色彩有不同的層次變化，且發現與植物生長歷程有關聯。即可達到（C）-1 形狀與顏色：等級 3。 若學習者能瞭解蓮花與蓮葉造形及色彩有不同的層次變化，並有根據的向其他同學說明，並針對其他同學的想法發表自己的意見，即可達到（C）-1 形與色：等級 4。
4. 在色紙中找找看，有哪些顏色在畫面中出現。 葉子是什麼顏色？ 只有一種綠色嗎？ 同一片葉子上有幾種顏色？	讓孩子將色紙放在〈蓮池〉圖片中的葉子位置，進行色彩比對。經由色紙的置換過程讓色彩經由視覺的傳遞，刺激大腦產生對顏色的不同感受，進而理解畫家在創作時，非常注重色彩的細節變化。 教學活動 1. 每一組發下 50 色的 7.5 公分見方色紙。試著讓孩子找出和葉子顏色很像的色紙。 2. 讓孩子從中了解到一片葉子可以搭配多種不同的類似色彩進行描繪。	**與觀點A、E的關聯** 若是進一步提出自己的思考判斷，表明自己的看法與感知。即達到（A）看法、感知方法：等級 4。 若是學習者於生活中能關心植物的生長變化，感受自然、愛護自然。那麼就到達（E）人生觀：等級 3 以上。

蓮花仙子的變身魔法

觀點：（C）造形要素與表現：（C）—1形與色

題材：林玉山〈蓮池〉

教學實踐影像

蓮花仙子的變身魔法

說課：

創作的靈感多源於自然環境。學會從大自然出發，是創作的根本。要引導孩子觀察、體驗、探索、思考、判斷、取材，才能用自己的眼光欣賞、解讀這個大千世界。

蓮花清雅脫俗，出污泥而不染，是平日常見的花種，也是古代文人墨客常用來吟詩作對的題材。本單元以「蓮池」為鑑賞主題，主要學習目標有三項：一、幼兒能透過語言表達、肢體表現、觀察比較，欣賞造形與色彩。二、幼兒能發現〈蓮池〉畫中造形與色彩的層次變化。三、幼兒能藉由形與色的探索，展現對於蓮池的聯想與創作。

幼稚園的孩子注意力不易持續集中，因此本課程利用「蓮花仙子的變身魔法」為故事主軸，試著引起孩子高度的好奇心，吸引孩子對學習主題的興趣並利用簡報製作出探照燈模式，彷彿有種尋寶的感覺，讓孩子更能專注的從畫面中，找尋施魔法的變身花仙子，進而達成本單元的學習目標。

故事內容簡述如下：有一位漂亮的花仙子，飛到蓮花池散步，遇見了白鷺鷥，白鷺鷥正在尋找食物，花仙子害怕變成白鷺鷥的食物，於是拿出魔法棒，將自己變成了一朵蓮花，躲在池塘中，小朋友你在圖畫中仔細找找看，你覺得哪一朵花是花仙子變成的？為什麼？

第一階段： 從故事出發的觀看

- 發下 A3 尺寸的〈蓮池〉彩色輸出圖片，每生一張。請孩子先觀看 30 秒。

- 仔細看這張畫，你看見了什麼？這個部分先讓孩子綜觀圖片，直接說出觀看到的圖片內容。

 幼兒表現：
 孩子們興奮的舉手發言。有人說：「看到了花園。」「看到了白色的鳥。」「白鷺鷥。」「花和葉子。」

- 你發現了什麼不一樣？這朵花和你平常看的花有什麼不一樣？
 教師追問：
 你覺得可能是什麼原因呢？這個部分是讓孩子能夠仔細觀察畫面，並說出自己觀察到的細節與觀點。

 幼兒表現：
 「為什麼水的顏色是土色？」「平常看的花是紫色。」「花有白色和粉紅色。」「有 6 朵花。」「有魚在游泳。」

- 教師講述故事：
 有一位漂亮的花仙子飛到蓮池來散步，遇見了一隻白鷺鷥在池塘裡，找找看？白鷺鷥在哪裡？牠在做什麼？

 幼兒表現：
 所有的孩子都能在圖畫中仔細尋找，並發現白鷺鷥。

- 白鷺鷥在做什麼？有人可以模仿他的動作嗎？

 幼兒表現：
 80%的孩子都能描述或用動作模仿。

- 故事繼續：
 花仙子遇見了正在覓食的白鷺鷥，非常擔心自己成為白鷺鷥的食物。於是花仙子念起了魔法咒語「劈哩啪啦劈哩啪啦……」他將自己變成了一朵蓮花，躲在池塘中，希望白鷺鷥不要注意到他。
 仔細看看畫面中的蓮花，你覺得哪一朵是花仙子變成的？為什麼？

 幼兒表現：
 80％孩子能做到，有人選花瓣最多的，有人選最角落的，有的人選含苞未開的。
 這部份讓孩子自由發表，完全接納，但對於遲遲無法發表或猶豫不決的孩子則需要多給予鼓勵：「你的眼睛在那朵花上特別稍作停留？」、「看過來、看過去，你都會注意的是哪一朵花？」。
 「說說看吸引自己目光的是哪一朵花？吸引你的原因？」

林玉山
〈蓮池〉

蓮花仙子的變身魔法　45

第二階段：運用肢體帶動觀看的感受

- **教師追問：**
 「有人也觀察相同的花嗎？吸引你的原因相同嗎？」

 幼兒表現：
 孩子擇取一朵花說明吸引目光的理由，例如：「向日葵花中間有點點和蓮花中間的點點不太一樣。」「平常看到的花是紫色」「這個花瓣有點多，那個花瓣有點少。」「這個花瓣有點紅色，那個花瓣有點咖啡色。」「被風吹到，花瓣掉了。」只要能說出理由都很好。

- **請孩子到講台上，提示孩子吸引自己目光的花朵是在哪一朵，用手和身體表現出花開的樣子，並說明自己選擇的原因。並重複追問：「有人也是喜歡同樣的這朵花嗎？吸引你的原因相同或不同？是什麼原因呢？」**

 幼兒表現：
 孩子之間能互相傾聽、欣賞與理解，以擴展欣賞的視野。

- **故事繼續：**
 花仙子以為沒有人可以找得到他，沒

想到，小朋友們都知道他躲在哪裡？花仙子又開始念起了魔法咒語，這次，他將自己變成了蓮葉，我們來猜看看，他是變成了哪一片蓮葉？

幼兒表現：
孩子都能指出上面蓮葉的形狀中間比較深，下面的蓮葉形狀中間比較平。無論孩子的回答如何，若能從中觀察蓮葉的形狀各有不同，已經達到深入觀察與欣賞的目的。

- **教師再展示幾個不同的蓮葉造形：「這兩片葉子，和剛剛的蓮葉有什麼不一樣？」「最上面這片葉子怎麼了？」**

 幼兒表現：
 讓孩子比對蓮葉的造形變化，並猜想原因。透過這個流程，孩子會更仔細地發現，每一片蓮葉生長的形狀都不同，表現出來的造形也不同。經過比對之後，孩子會發現：「這個葉子是彎的」、「更彎」、「這個比較斜，另外一個整個垮下去。」
 下圖是孩子以身體下彎表現蓮葉枯萎的造形。有的孩子用手勢表現，有的會加上語言表達，也有孩子能分別用不同的動作來呈現靜止中以及被風吹動下蓮葉不同的樣貌，進而在肢體模仿的過程，感受到造形的生命力。

幼兒用肢體表現

第三階段： 從色紙中找色彩

- 仔細觀察看看，葉子有幾種顏色？
 一片葉子上又有幾種顏色呢？只有一種嗎？

- 每個人都試著找找顏色吧！看看你的
 色紙，綠色只有一種嗎？
 請你試著找出屬於葉子的顏色。

幼兒表現：

教師在每組發下 50 色的 7.5 公分見方的色紙。孩子試著將色紙放在〈蓮池〉圖片中的葉子位置，進行色彩比對，讓色彩藉由視覺的傳遞，刺激大腦產生對顏色的不同感受，進而理解畫家在創作時，非常注重色彩的細節變化。讓孩子認識一片葉子可以搭配多種不同的類似色彩進行描繪。

在找葉子顏色的過程中，可讓孩子討論與分享自己的感受。在這個過程當中，孩子嘗試著將選取的色紙與畫面中的蓮葉色彩進行比對，讓孩子透過視覺的傳遞將色彩感知透過大腦的思考之後表達出來，才能真正的體會「色彩的感覺」，進而提升對色彩的敏銳度。

幼兒運用色紙比對作品色彩

蓮花仙子的變身魔法 **47**

第四階段：
想像與創造
延伸活動

- 4 人一組，教師每組發下一張牛皮紙，讓孩子將選好的葉子色紙排列在牛皮紙上。這個教學流程教師需要行間巡視，提醒各組找出畫中的葉子顏色。「你想怎麼排列？」、「可以自由的排列！」請小組排列色紙在牛皮紙之上，並用膠水稍做固定。

幼兒表現：
孩子拿著挑選出來的葉子顏色色紙，在牛皮紙上自由排列。大部分的孩子能自由組合，部分孩子排得很規矩，教師引導：「風吹來了，葉子搖來搖去的」。「有的葉子長很高，有的葉子矮矮的。」「有的葉子和葉子靠在一起，有的離很遠。」

- 教師發下每生一盒 25 色蠟筆，讓幼兒用剛才的牛皮紙及色紙進行創作。教師提示：「拿出蠟筆，畫出你想要花仙子變成的模樣，或是畫出你喜歡的花仙子模樣。」這個流程中用色紙貼完去畫他所知道的池塘，有鳥、有魚、有花、有葉子，孩子在創作過程中大膽的加入自己的想法，展現自信與享受創作的樂趣，讓這堂課在孩子充滿創作的興致中結束。

幼兒表現：
孩子大多能快速、自信的彩繪，並會運用類似色來進行創作，已經忘了以往常說的：「我不會畫」、「我不知道要畫什麼」。孩子的創作內容在色彩的運用上非常豐富，顯現此課程對孩子產生的影響。

- 最後讓各組分享繪畫的內容，在幼兒分享完後，教師說明今天欣賞的是用膠加顏料所創作的膠彩畫，也有用油加顏料的油畫、也有加水的水彩畫、還有用墨汁畫的水墨畫等各種不同藝術品。鼓勵幼兒可以去參觀展覽，及欣賞日常生活中的美，希望大家能有更多不同的想法可以與大家分享。

幼兒表現：
各小組上臺用簡單的語詞說出畫中的內容：「池塘有很多花，我們一起去看花。」「花有很多顏色，有全開的，也有開一半的。」「有白鷺鷥在池塘中休息、找食物。」「蝴蝶也飛到池塘來散步。」「有幾隻魚在池塘游來游去。」多數孩子能踴躍發言，並互相幫忙，臺下的幼兒也能踴躍互動。

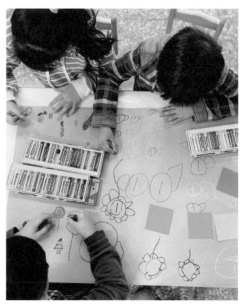

幼兒進行蓮池表現

幼兒的蓮池作品

幼兒總結回饋：

- 畫中有一些些動物，我有去怡心園（學校的蓮花池）那裡看，那裡沒有那些動物。不過怡心園裡有一些些蝌蚪和魚。
- 我們畫了花，還有天鵝，還有小精靈。
- 在棕色的紙上用粉蠟筆畫畫，還可以混顏色。
- 我畫了白鷺鷥，還有魚跟草，還有海、蝌蚪、花。
- 我們還有畫了小仙子。
- 顏色色紙有很多種。
- 我第一次用那麼多色紙畫畫。
- 老師變成蓮花仙子很漂亮。
- 老師扮成仙女在那邊，拿仙女棒揮來揮去。

教學篇：走進課堂一起上課吧 —— 張美智

鑑賞觀點：構成與配置

能寫出心情的字

鑑賞作品資訊

黃州寒食詩帖

題材研究

有關〈寒食帖〉這件作品，以下羅列了三個部分，作為備課時題材研究的參考。一、題材選擇的原因，二、畫面中有什麼？是怎樣的表現方式？三、其歷史地位、文化價值上的意義，以探討造形要素及其表現中的「構成與配置」。

書法作品〈寒食帖〉的作者蘇軾，字子瞻，號東坡居士是宋代著名的文學家和書畫家，他和父親蘇洵，弟弟蘇轍被譽為「三蘇」，父子三人在唐宋古文八大家中佔有重要地位。

作者：蘇軾（1037－1101）
作品名稱：〈寒食帖〉又名〈黃州寒食詩帖〉或〈黃州寒食帖〉
年代：1082
媒材：書法
尺寸：34.2cmX199.5cm
典藏：臺北故宮博物院

一.題材選擇的原因

文字若只為表達與紀錄是「寫字」，書寫的內容文藻動人是「文學」，書寫的文字優、美是「藝術」。因為毛筆作為書寫工具的獨特性，所以書法暨是書寫也是文學，甚至是藝術。

書法作品中單獨一個字可以欣賞結字的美；從字裡看用筆、運筆、用墨、線條的美；每一筆的起筆、行筆、收筆細細欣賞其變化也是饒富意趣；通篇欣賞則有佈局、結構、虛實的章法之美；最終還可提升至書法的想像、情意、文采與形意、氣韻的美。

在眾多類型的藝術作品中，書法作為文字書寫與語言連結，本應是最容易理解的藝術形式，但是如今卻成為最難親近的藝術表現。尤其現今新媒體、多媒體、複合媒材的影像、聲光及視覺刺激，更讓人們無法靜心欣賞書法藝術。

特別對孩子而言，「寫字」因為跟「識讀抄寫」以及「寫功課」連結，而產生不好的印象。因此為傳承文化與提升素養，必需透過鑑賞學習指導，再一次從生活經驗脈絡認識書法藝術，並提供學生認同或喜愛書法藝術的機會。

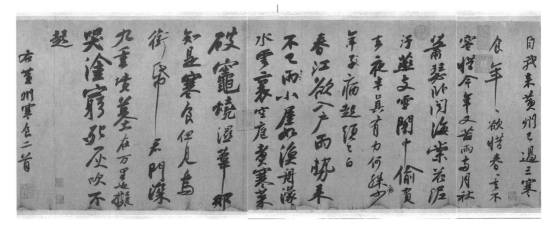

二.作品的形式表現

仔細欣賞通篇書法，因為是詩稿，所以錯字直接修正，在錯字右邊點四點；缺漏字直接寫在二字間隙的右邊，但完全不影響閱讀與美感。遠觀可見第一首詩的文字書寫平穩，第二首詩的字形逐漸加大，筆墨漸重，墨色及字體大小的落差更明顯，且運筆速度更快，情感似已溢出文字，漫出紙面，直至「死灰吹不起」五字漸弱收尾。

若以音樂的樂曲速度及節奏感來看，是慢板、中慢板、快板、甚快板到中慢板的演奏。第二行的「年」、第五行的「中」、第十一行的「葦」、第十三行的「紙」，好似拉了尖銳而悠長的高音，為樂曲帶來章節的變化，而第一首詩結束的留白是呼吸、是喘息，第二首詩結束的留白就像意猶未盡的深深嘆息。

通篇筆墨最重之處也是重心所在，是在「春江欲入戶」到「那知是寒食」，視覺的焦點則在「破竈」、「銜紙」、「哭塗窮」，從「破竈燒」到「死灰吹不起」整段更是高潮迭起。在臺北故宮的「筆墨行旅－書法篇－蘇軾書黃州寒食詩」的影片中，發現蘇軾書寫的行氣如風箏線一般左移右飄，且第一個字「自」與最大的字「窮」並置比對差距約在六倍。若透過數位處理將整篇文字調整成相同大小，排列整齊，瞬間便失去原來的情感與意趣。可見得此篇詩稿不僅是詩句的文字紀錄，透過書寫的構成與配置，更是情感貫注於筆尖酣暢流瀉的佳作。

筆墨行旅－書法篇－蘇軾書黃州寒食詩

三.社會環境、歷史地位、文化價值上的意義

〈寒食詩帖〉是蘇軾於寒食節寫的二首詩，寒食節在清明節的前一天，一直到清朝都是民間的祭祖日，之所以當天不生火做飯改吃寒食，是因為忠臣賢士介之推被火焚的典故，所以至今仍有清明吃潤餅的習俗也是源於此。

試著想像與感受「清明時節雨紛紛」的時刻，在氣溫微寒且濕氣重的日子裡，空氣中有悶重的壓抑感，加上一個無法施展才能的窘境，一份想家的心情，蘇軾舉筆寫下了詩句。

第一首〈寒食〉：「自我來黃州，已過三寒食。年年欲惜春，春去不容惜。今年又苦雨，兩月秋蕭瑟。臥聞海棠花，泥汙燕支雪 。闇中偷負去，夜半真有力。何殊病少年，病起頭己白」。詩句內容描述平舖自然，書法用筆也是隨意緩和。文義為我來黃州已過三年，透過惋惜春光與海棠花受苦雨、蕭瑟的氣候所苦，暗喻自己無所施展又逢身體不適的苦悶。

第二首〈雨〉：「春江欲入戶，雨勢來不已。小屋如漁舟，濛濛水雲裡。空庖煮寒菜，破竈燒溼葦。那知是寒食，但見烏銜帋。君門深九重，墳墓在万里。也擬哭塗窮，死灰吹不起。」從這首詩起，蘇軾進入心緒的描寫，展現心情極度低沉至無法可解的絕望。在書寫此段文字時，蘇軾融入最多的情感，筆法最是出神入化。將一個人在遠地無法盡忠，也無法盡孝，想學晉代窮途而哭的阮藉，但是卻絕望如死灰的心情，藉由書法字的形、音、義自然融合，體現在現實中受挫，轉而追求自我境界的轉折點，無怪乎這件書法一直被認為是蘇軾傳世第一的名作。

題材:蘇軾〈寒食帖〉題材評量表						
觀點		等級	等級4☆☆☆☆	等級3☆☆☆	等級2☆☆	等級1☆
（C）造形要素與表現	（C）-2構成與配置	通用評量表	理解作品的構成與配置所包含的意義與特徵，並進行評論。	說明作品的構成與配置所包含的意義與特徵。	指出作品的構成與配置所包含的特徵。	對作品的構成與配置感興趣。
		題材評量表	領會文字的大小對比、遠近感、反覆出現的拉長線條對於空間配置的效果，提出根據進行評論。	說明文字的大小對比、遠近感、反覆出現的拉長線條對於空間配置的影響。	指出文字有大小變化、書寫的速度快慢、線條的粗細、刻意變形等細節。	對於畫面中的文字內容、文字大小、文字線條各自的構成與配置抱持興趣。

能寫出心情的字

觀點（C）-2構成與配置
鑑賞作品：蘇軾〈寒食帖〉

教學流程/提問鷹架	引導方式	對應等級
1. 探究作品的造形要素與畫面的構成、配置 這篇書法中，有哪些字吸引你的目光？ 吸引你目光的字，有什麼特別的地方呢？ 這些字為什麼這樣寫？	全班一起討論作品中能辨識並引起注意的書法字，這些字在畫面上的位置與表現。 可單獨討論提出的文字或是互相比較、對照。 教學活動 1. 發下影印的蘇軾〈寒食帖〉書法作品，在作品上畫線或畫圈將吸引目光的文字標示出來。 2. 用尺和圓規比一比文字的大小、粗細。 3. 選擇幾個感興趣的字，舉起手在空中畫寫，模擬書寫的速度、力道。	當學習者能具體指出畫面中的文字大小、文字粗細、文字變形並能標示在那些位置，那麼就到達（C）-2構成與配置：等級1。 與觀點A、E的關聯 當學習者能注意畫面中的文字並能標示它們在哪些位置，即達到（A）看法、感知方法：等級1。 在教學進行中若是關切作品造形要素，例如大小、粗細、輕重、快慢等，即達到（A）看法、感知方法：等級2。 若是學習者對於文字書寫的表現能與自己的情感連結，那麼就到達（E）人生觀:等級1。 若是變得更有深度，能說明使用不同的構成和配置使自己產生的感受，那麼就到達（E）人生觀：等級2。

教學流程/提問鷹架	引導方式	對應等級
2. 探討文字書寫及空間配置之間的關係。 文字有大小變化、書寫的速度快慢、線條的粗細、刻意變形等細節，這樣的構成和配置產生什麼樣的效果？ 為什麼會這樣書寫？這樣配置令人產生什麼感受？	不只單獨觀看畫面中的各個要素，應盡量從全體的構成與配置，用各種角度分析各個要素之間的關聯性。試著全班一起討論以下的細節：最小的字和最大的字在哪裡？線條拉長的字有幾個？重複的拉長線條，產生什麼感覺？試著歸納並推敲作者的情感與意圖。 <div align="center">教學活動</div> 1. 用透明片、黑色奇異筆將感興趣的字描畫來。 2. 發下與影印作品相同大小的白紙為基底，試著將文字的位置重新排列，看看產生什麼樣的變化。 3. 將排列完成的作品拍攝下來，欣賞與討論。 4. 從構成和配置的角度，討論本件作品。 5. 為小組完成的作品命名，依據命名與配置討論並發表作品。	對於文字有大小變化、書寫的速度快慢、線條的粗細、刻意變形等細節及配置關係等，當學習者能表達自己的想法時，即到達（C）構成與配置：等級2。如果能有根據的說明自己的想法的話，那麼就到達（C）構成與配置：等級3。 **與觀點A、E的關聯** 若是能從指導者吸收作品相關的知識並且與其他同學互相交流有關作品的構成與配置，即達到（A）看法、感知方法：等級3。 能提出根據進行評論，關於文字大小的對比、遠近感、反覆出現的拉長線條等對於空間配置的影響及推敲作者的情感與意圖，即達到（A）看法、感知方法：等級4。
3. 欣賞文字內容與文字書寫及空間配置之間的關係。 **4. 想一想畫面的構成和配置是如何突顯作品的主題** 寫字和情感有關連？ 如何在書寫的空間配置中看出來？	發下書法作品的文字內容給學生對照欣賞，並說明這篇作品是二首詩。欣賞文字、文義與書寫、情感間的連結，並特別注意文字與空間配置間的關係。 <div align="center">教學活動</div> 1. 發下與影印作品相同尺寸及內容的書法楷體電打字，對照作品欣賞。 2. 說明並解釋作品內容，請學生發表文字、文義與書寫、情感間的連結，並特別注意文字與空間配置間的關係。 3. 小組討論與發表。 4. 找一段文字用毛筆或奇異筆試寫並分享自己書寫的用意與感受。	**對應等級** 如果在左邊敘述的活動當中，學習者能有根據地向其他同學表達自己的看法，甚至針對其他同學的想法提出意見、互相交流，那麼就到達（C）構成與配置：等級4。 **與觀點A、E的關聯** 能察覺自己對於文字書寫的既定印象有所改變，那麼就到達（E）人生觀：等級3。 學習者能試著用文字書寫及空間配置之間的關係來凸顯自己的作品主題或是改變畫面給人的印象，並對於書寫的行為與欣賞有所改變，那麼就到達（E）人生觀：等級4以上。

能寫出心情的字

觀點：(C) 造形要素與表現：(C)—2 構成與配置

題材：蘇軾〈黃州寒食詩帖〉

教學實踐影像

說課：

「拿起筆就會畫」文字原來肇始於繪畫，人類最早的文字都是接近繪畫的象形文字。

毛筆作為書寫工具的獨特性，造就書法同時能體現「書寫」、「文學」與「藝術」三向度。所以從書寫中能觀看到筆法、用墨、結字、空間、情緒、感情、思想與胸懷。

但是孩子天性喜愛色彩鮮麗、媒材豐富、造形活潑的物件，書法作品以線條表現為主，名家作品的書法又大都是古詩、格言，甚至蘊含深刻的人生哲學，因此對兒童而言想要理解書法藝術並不容易。

如果以未研修書法及習寫書法的人為教學對象，要引發欣賞的興趣，拉長投入欣賞的時間，是一件需要挑戰的事。所以教學流程用提問、體驗活動、小組學習、創作表現、合作發表等方式，用 80 分鐘，將書法中的文字視為造形物件，暫時不論字義、文義，以全新的眼光來欣賞，並透過重新分類與排列文字，從中發現書法藝術不同於習字、寫功課的造形美感與書寫自由，甚至從排列重組中發現書寫中也包含了情感的表現。

鑒於教學時間的安排，教師可將教學活動拆解，自行決定授課的內容。但是若要完整欣賞書法作品〈黃州寒食詩帖〉，以下簡稱為〈寒食帖〉，建議再增加一節課對比書法文字與電打文字的差異，及書法字與文義、情緒之間的關係，再進行作者蘇東坡的介紹會更完整。

第一階段：

看見與體驗

請學生從右而左，在最上方寫下數字，標示出有幾行

- **發下影印的蘇軾〈寒食帖〉書法作品的影本或學習單。請學生在上方從右而左標示出數字，以便於無法唸出文字的讀音時討論書法內容。**

 學生表現：
 所有學生都能快速做到。

- **請學生在作品上畫線、畫圈或著色，將吸引目光的文字做出記號，在這裡先要求使用紅色的筆。**

 學生表現：
 全班都能做到，有人只選 1 至 2 個字，有人選 3 到 5 個字，有的人畫連續的一整段文字。
 記號的方式有人輕輕畫線或圈，有人將整個字塗滿顏色，還有的人會在字旁邊畫上心型符號。
 這部份讓學生自主，都要接納，唯獨對於遲遲無法下筆或猶豫不決的學生需要鼓勵：「你的眼睛在哪個字上特別稍作停留？」、「看過來、看過去你都會注意的字是哪個？」、「只有選 1 個字或比別人多幾個字都沒關係」

- **說說看吸引自己目光的是第幾行？從上往下或下往上數是第幾個字？吸引你的原因？**

 學生表現：
 學生擇取一個字說明吸引目光的理由，例如：關注筆畫的線條「年，拉很長」、連結自己的經驗與情感「病，因為我很常生病」、無法辨識或書寫的複雜度最高「看不懂」或「最難的字」、圖像的聯想「竈，像烏龜在那裏有一個殼把牠蓋起來」、個人喜好的選擇「重出江湖的江」「春天的春，我喜歡春天」，只要能說出理由都很好。

- **教師追問：**
 「有人也在同樣的字上面做記號嗎？吸引你的原因相同或不同？是什麼原因呢？」

 學生表現：
 這部分無須評量，只是讓學生之間互相傾聽、欣賞與理解，以擴展欣賞的視野。
 請學生到講台上，提示同學吸引自己目光的字是在哪一行？以手指在空中放大模擬書寫，讓同學猜猜看是哪個字？並說明自己選擇的原因及書寫的感覺。

- **教師可提示：**
 「要書寫出文字的速度、力道和筆畫粗細、長短。」

 學生表現：
 同樣的內容以不同的策略進行，遞增學習的多元性與深度。學生能舉手在空中書寫並表現出不同於平時書寫的速度、力度即可。

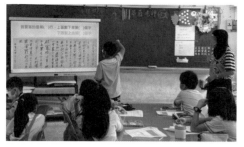

運用肢體動作與測量感受文字結構、運筆

- 拿出直尺量量看,記錄下來。請學生找出最小和最大的字,用綠色做記號;再找出線條拉長的字,用藍色做記號。

學生表現:
學生都能找出線條拉長的文字,並用尺量出文字的長度。但是筆畫複雜的字與拉長的字,都有可能被選為最大的字,此時可建議學生量出長與寬,計算面積再進行討論。最小的字也可以用相同的方式測量,學生找出最小的字是「病」、「白」,但是有的學生會發現一個點也代表一個字,還找出更小的點。

無論最終的答案如何,學生若能從中觀察文字的大小與線條的刻意拉長,已經達到深入觀察與欣賞的目的。

最小的字是:
（　　）,長:＿＿＿＿公分　寬:＿＿＿＿公分

最大的字是:
（　　）,長:＿＿＿＿公分　寬:＿＿＿＿公分

線條拉最長的字是:
（　　　　）字,長:＿＿＿＿公分
（　　　　）字,長:＿＿＿＿公分
（　　　　）字,長:＿＿＿＿公分
（　　　　）字,長:＿＿＿＿公分

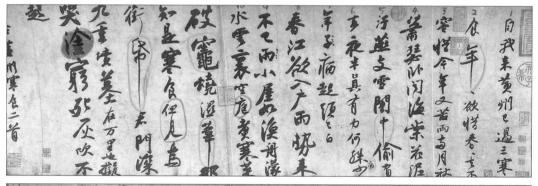

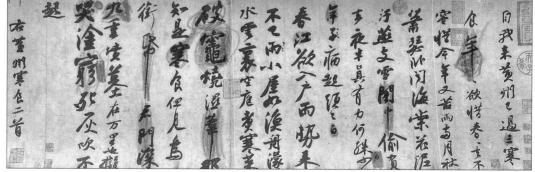

在作品上對文字做記號,在互相分享時,可以透過顏色分辨對方擇取的文字並討論想法

● 教師選出其中的幾個字：「為什麼把
這幾個字放在一起？」讓學生比對，
並猜想教師選擇的原因。透過這個流
程，學生會更仔細地發現還可以從不
同的角度欣賞，感受書寫的構成。

學生表現：
以下文字內容是學生發表的話，括弧
內是老師的說明：1.因為它們旁邊都
有四個點（寫錯字要刪除的記號）、
2.這些字的下方都有一個點（連續重
複同樣的字，僅用點來表示）、3.同
樣的字有大小的差別（小字是補漏
字）、4.四個字筆畫都刻意拉長（留
下沒有寫滿字的空間）、5.這些字都
特別扁（有人形容這樣寫的字像蛤蟆
被石頭壓住的樣子）、6.筆畫轉圈圈
（筆畫與筆畫間連筆）、7.有毛毛的鬍
鬚（字與字之間起筆與收筆快速書寫
的痕跡）、8.三個一樣的字有粗有細
（書寫的速度與心情不同，猜猜寫的時
候是什麼心情或情境？）

● **提示學生欣賞作品，從右上第一個字
開始，上而下、右而左瀏覽一次。
並說：「作者從第一個字開始越寫
越……」，教師刻意停頓語氣讓學生
接著說出他的發現。**

學生表現：
大部分的學生能發現字體書寫越寫越
大，部分學生能直接說明與心情有關
係。例如：越寫越大、越寫越快、越
寫越有自信、越寫越快樂、越寫越傷
心……，甚至有學生說出：「好像是
遺書。」

● **請每位學生用透明片、黑色奇異筆，
在限定的時間或限定的數量下，將感
興趣的字描畫來。**

學生表現：
這個部分學生非常有興趣參與，有的
人專挑難寫的字，面積較大的字；有
人相反挑筆畫簡單的小字；還有人直
接選定一行字進行描摹。
在透明片的空間運用，有人從中間開
始跳躍式的分布，有人從旁邊開始整
齊排列。

● **請學生將描寫的奇異筆文字剪下，小
組4人將文字分成二堆，並發表以什
麼條件分類，例如：大小、粗細、快慢。**

學生表現：
提醒學生只要在字的周圍大約剪下一
個圓形，建議每個人只要選3個字剪
下即可，然後小組一同欣賞並進行分
類。一開始幾乎都以大小分類，教師
鼓勵：「還有其他的分類方式嗎？」
才漸漸有粗細、快慢或加入情感的分
類，例如細心與放鬆、平靜與生氣。

第三階段：分享與連結

● 接著教師發下白紙與貼土，請小組 4 位同學試著依照分類的邏輯，將文字的位置重新排列，看一看不同的變化與感覺。接著上台從構成和配置的角度，欣賞小組完成的「拼貼書法文字」作品，並討論作品表現的意義與感受。

學生表現：
這個教學流程是整個過程中最困難的部分，因為必須彙整 4 個人描摹的書法字，共同討論、共同決定，如何在白紙上進行配置，並為作品命名，上台分享。有時候學生會找不到方向，教師需要行間巡視，引導各組討論：「你們選出的這些字有什麼特色？」、「你想怎麼排列或配置？」、「不用一定要像書法的書寫排列與順序」、「更自由的排列可以如何呢？」

● 然後請小組討論拼貼作品的題目，以及說明拼貼作品的排列特色與題目間的關係。

學生表現：
學生各組發表內容節錄如下，也同時鼓勵全班同學給予欣賞的感覺與意見。
「我們的題目是由大到小的字，因為越寫越沮喪。」
「題目是由小到大，因為越來越有自信。」、「也可能是越來越開心」或「越來越傷心、生氣。」
「題目是歪來歪去的字，配置的時候故意讓字往左或右歪歪斜斜的排列，會歪歪斜斜是因為很肉麻」、「也可能是不耐煩」、「或酒後寫詩」
「題目是翻轉的字，因為排列的時候故意讓有些字上下顛倒，閱讀時要轉換角度，能邊讀邊動。」

第四階段：表現與創造

● 仿書法用奇異筆將名字寫在透明片上，找找看自己的名字藏在哪裡？
或用毛筆試寫並分享自己書寫的感受與想法，或參觀書法展再進行討論與分享。

學生表現：
這個流程有數個活動可以選擇，若能讓學生自行攜帶或為學生準備每人一套書法用具，最好能提供學生體驗書寫，以作為未來習寫書法前的自由探索經驗。但是考量書法用具的準備問題，並非每個學校班級都能做到，所以用奇異筆直接進行表現體驗。
有些學生在奇異筆描摹文字後，用自己覺得像書法的筆畫來描寫自己的名字和喜歡的文字。其中用黃色圈起來的字是學生用奇異筆仿書法字書寫的文字，用綠色圈起來的是學生書寫不滿意時，模仿蘇東坡在字的右邊畫四點代表錯誤，沒有圈起來的字是學生描摹字帖的文字。
右圖，這位學生選擇筆畫較少的字來描摹，給人取巧的印象，但是對於嘗試書寫卻充滿興致。

● 最後教師提問：「寫字（功課）和寫書法有什麼不同？」作為學生欣賞書法藝術的總結。

學生表現：
學生大多能快速、踴躍的回答：「寫字要寫在格子裡」、「寫字要一樣大，書法不用」、「如果像書法一樣寫功課，會被老師退回重寫」、「寫作業一次寫半行或 7 個字，寫書法 1 個字就好」、「寫功課要很整齊」、「寫功課慢慢寫，寫書法比較快」、「書法可以有快有慢，不一定全部都快」、「工具不同，寫功課用鉛筆，寫書法用毛筆，一個硬、一個軟。」

在學生分享完後，教師說明今天欣賞的是寫字速度較快的行書，也有慢慢寫的楷書和寫的更快的草書，還有從古至今許多不同的字體。鼓勵學生可以上網搜尋或去參觀書法展，希望下次能有更多不同的看法可以與大家分享。

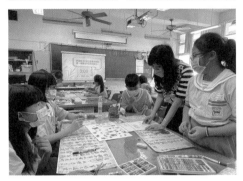

學生欣賞作品的回饋：
「從第一個字看到最後一個字，我覺得 ……。」
他寫的時候很悲傷。
他的情緒變化很多。
每個字的大小、粗細、長短都不同，每個字都有自己的特色。
從開心到沮喪。
字很漂亮，很像一幅完美的畫。
本來很小的字慢慢變大了，讓我感覺他對自己的文章開始有了自信。
字體的大小不同。
東坡一開始寫的時候感覺很有耐心，但到後面時感覺越來越不耐煩。
他寫悲傷的字時，都寫得特別明顯。
開心到難過。
字由小到大，原本開心變生氣。
他貧窮的生活和悲傷的心情。
心情不同，粗細大小就不同，他的心情沒有很開心。
很想生氣又想哭。
我覺得他的字是越寫越傷心。

書寫活動與表現

學生總結回饋：

- 我一開始覺得書法很無聊，但經過這堂課之後，我發現字有很多的變化，這些字讓我覺得很有趣也很特別，很想更深入的去了解！
- 一開始就對書法很有興趣，老師上課的方式讓我覺得很開心也更投入到上課中，好像這些字都跳出畫面了，還有描書法字剪下來而且重新創造的這個活動也覺得很有趣。
- 我覺得空中寫字很好玩，可以模仿蘇軾的書法字，還能寫出書法的心情，覺得很不錯。
- 老師的課程二節都很有趣，除了讓我認識了一位書法家之外，還能用不同的方式來欣賞這些書法字。

鑑賞觀點：材料技法與風格

這片大海有什麼「布」一樣

鑑賞作品資訊

楊偉林作品網站

題材研究

本單元是探討藝術家的材料、技法與風格,有關楊偉林藝術家〈布輪海〉及其他多件作品,以下分為三個部分進行分析,作為備課時題材研究的參考:一、題材選擇的原因;二、作品的形式表現;三、社會、環境的關聯及其文化價值上的意義。

作者:楊偉林
作品名稱:〈布輪海〉
年代:2013、2014、2016
媒材:布輪、棉麻線、藍染、光碟、迴紋針、訂書針、玻璃珠、絲綿
展區:日本瀨戶內國際藝術祭、台灣高雄美術館、台中國家歌劇院

一.題材選擇的原因

現成物(Found Object)是在當代藝術創作中常用的手法,從1913年杜象的腳踏車輪搬進美術殿堂,開啟了觀眾對於其他素材和觀看方式的可能性,也擴大了對藝術詮釋的空間。

我們看到藝術家楊偉林的作品使用相當多樣且多元的媒材,運用日常熟悉之物件與觀者建立了對話的橋樑,透過了不同的創意手法使平淡無奇的日用品產生新的意義,讓我們了解藝術的表現不應被既有的框架限制。

本單元的每一件作品靈感都來自藝術家對於生活文化、社會關懷、生命歷程以及對於人生哲學的思考有所領悟因而創作成的,相當適合與孩子來討論材料、技術與風格之間的關連性,以及作品背後的象徵意義和代表的涵義!

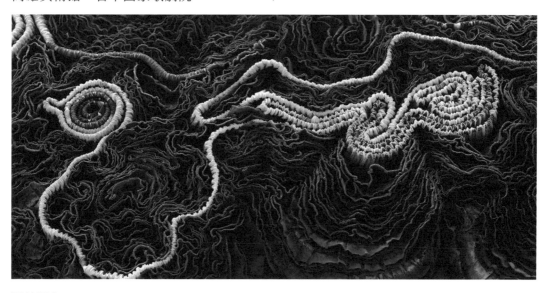

二.作品的形式表現

楊偉林的藝術作品可從其作品結構、藝術語言及材質特性三方面探究，而這內外形式兩者是緊密相關，不可分離，從他一系列的作品可以看到新的技法和形式表現。

一、作品結構（藝術作品的內部聯繫）：藝術作品中可以看到藝術家使用多元媒材的現成物，如布輪、光碟、鹽結晶、棉布、繡染、塑膠網、貝殼……等物件，進行解構再建構。透過拆解、裁縫、佈局、銜接、重新組合等步驟，使其組成一個既和諧又多樣變化的有機體。

二、藝術語彙（外部表現形式）：楊偉林的纖維藝術創作始終圍繞著時間、書、寫、記憶和遺忘的主題，藉由現成物的藝術語言及表現手法，以傳達藝術內容。透過纖維編織敘事心中的情感，運用了各種織、染、縫的技術以及層疊、滲透、反覆的手法，詮釋時間的流動性、音樂性及變幻性。

三、從材質的特性去探尋結構之間的關係：希望學生藉由拓展藝術經驗來了解當代藝術媒材是「開放的」、「連結的」、「多樣性的」及「未來性的」，其核心精神在於無邊界、沒有框架限制。

三.與社會、環境的關聯 及其文化價值上的意義

藝術家楊偉林自 2013 年以來，嘗試使用工業生產的材料並結合天然藍染，重新詮釋其背後的深層意義：布輪在工業生產中擔任很重要的任務，負責拋光石材、金屬、家具等，是保持品質的關鍵要素。藝術家藉由「布輪海」隱喻台灣辛苦的勞工階層工人，他們日夜工作，像拋光機一樣不停地旋轉，生命如同布輪被消耗殆盡。藉由布輪海傳達一種對社會人文的關懷，象徵每一個生命體都是與眾不同，希望能引領觀眾走進自己內心的海洋世界！

題材:〈布輪海〉題材評量表						
觀點	等級	等級4☆☆☆☆	等級3☆☆☆	等級2☆☆	等級1☆	
(C)造形要素與表現	(C)－3材料、技法與風格	通用評量表	理解作品運用的材料、技法及風格所包含的意義與特徵，並進行評論。	說明作品運用的材料、技法及風格所包含的意義與特徵。	指出作品運用的材料、技法及風格所包含的特徵。	對作品運用的材料、技法及風格感興趣。
		題材評量表	領會作品中布輪與藍染和縫紉技法與風格所包含的意義與特徵並對其進行評論。	說明作品中布輪與藍染和縫紉技法與風格所包含的意義和特徵。	指出作品中布輪與藍染和縫紉技法與風格的特徵。	對作品中的布輪與藍染和縫紉技法的運用抱持興趣的態度。

這片大海
有什麼「布」一樣？

觀點（C）-3材料、技法與風格

鑑賞作品：〈布輪海〉

教學流程/提問鷹架	引導方式	對應等級
1. 觀看作品中的媒材，並透過聯想說出感受。 你覺得這件作品有多大？ 這件裝置作品，是用哪些材料完成的？ 吸引你目光的地方是哪裡？說說他們特別之處？ 請發揮你的想像力，描述對這件作品的感覺。	教學進行時，不談形與色，構成和配置，而是著眼於材料與技法部分的探究。 <center>教學活動</center> 1. 老師準備6張楊偉林的作品各種角度的局部圖，讓學生以小組方式（四人）觀看圖片，讓每位學習者表達個人的感知。 2. 將感興趣、值得注意的地方圈選出來。仔細地觀察並找到三個「名詞」，寫在粉紅便利貼上。 3. 想像自己走入畫中，並用「形容詞」來描述，寫在淺黃便利貼上，並與朋友分享發現之處。 4. 並請學生發揮想像力，將自己的感受透過更多的想像及形容詞描述這件作品。 5. 教學者積極的引導並接納各種不同的發言，透過對話的方式進行欣賞教學，提醒學習者關注畫面中使用的材料及其表現形式，讓學習者發現這件作品其實是有別於傳統的繪畫形式表現，而是以纖維藝術的手法完成的。	當學習者能指出作品中材料的多元性，並能表達自己的感知，對布輪與藍染和縫紉技法的運用抱持興趣的態度或有疑問的時候，那麼就到達（C）-3材料、技法及風格：等級1。 **與觀點A、E的關聯** 能說出對作品中的材料技法其效果等細節，即達到（A）看法、感知方法：等級1。

教學流程/提問鷹架	引導方式	對應等級
2. 探討材料和材料之間的關係，運用技法製造質感紋理的變化。 這件作品用什麼方式完成的？ 將作品中的懸掛和平放兩種形式進行比較，發現有何相似或相異之處嗎？ 猜想他們各是如何製作的？產生的視覺感受有什麼差異？	提問讓學習者發現這件作品是由布輪、棉布、鹽及透過藍染等方式製成。 指導者可以讓學生體驗藍染的技法多樣性和效果，從中了解綁染和繪染的差異性。 教學活動 1. 觀察藝術家作品圖片：發現其中有用塑膠或毛線編織、用藍色染料染布、用棉線縫出幾何圖案、用棉線懸掛等……技法，請大家動動腦，推理作品如何製作完成，以「動詞」來強調動作的部分，將發現寫在藍色便利貼上並與你的朋友分享。 2. 讓學習者發現技法的多樣性是因應材料的不同而有所需求。 3. 讓學習者推想：同樣是用布輪這樣的媒材，平面與立體的處理方式是如何製作完成。	能指出作品中的材料、技法，進而發表，即到達（C)-3材料、技法及風格：等級2。 **與觀點A、E的關聯** 能察覺作品的材料技法與造形之間的關係，並對於主題產生想法，即達到（A）看法、感知方法：等級2。
3. 探討媒材的選用和技法的意義。 這些布料、藍染、縫合的技法生活中哪裡會看得到？ 為什麼會選用這樣的媒材和技法進行創作？有特別的意義？ 同樣是表現海洋的議題，除了用纖維的材料外，還可以選用哪些材料來創作呢？	對於布輪這樣的材料指導者可以藉由現成物讓學習者簡單了解其背後所代表工業社會環境的意涵。 並提醒孩子「現成物」在當代藝術可以透過挪用、改造、轉換現成物，把日常生活中人們習以為常的物件從其功能性中抽離出來，而成為表現的「媒介物」，完成藝術上的詮釋。 教學活動 1. 指導者提問：「曾在哪看過類似的材料和技法？」「是什麼讓你這樣想呢？」鼓勵學生，從主題、意義、表現等面向進行推理和詮釋，沒有標準答案，但必須要能有支持答案的理由。 2. 為什麼會選用這樣的媒材和技法進行創作？有特別的意義？ 3. 如果是你，你會選用什麼材料去表現你的「oo海洋」？為什麼會選用這樣的媒材進行創作？背後有什麼意義呢？ 4. 教師也可以提供其他藝術的作品與學生進行議題式的討論。材料的特性也會影響表現的張力。	**對應等級** 能說明作品中材料、技法與風格所包含的意義和特徵，即到達（C)-3材料、技法及風格：等級3
4. 老師鼓勵學生使用生活物品並重新詮釋，帶給觀者不同的感受與思考。	教學活動 1. 終極任務一：各小組根據這幅作品，發揮想像力，運用之前的名詞動詞和形容詞的語詞，創作一首符合這件作品精神的新詩。 2. 終極任務二：各小組運用現成物的手法，創作一件集創作品 3. 結論：小組分享作品採用的媒材技法並說明創作的表現形式。	**與觀點A、E的關聯** 能察覺作品的製作方式，從中感受作品背後的意涵，並且與同儕交流，進而形成個人獨特看法，即達到（A）看法、感知方法：等級3。 能領會並討論則達到等級4以上。

這片大海有什麼「布」一樣

教學實踐影像

說課：

不同以往，藝術創作不再只是用畫筆顏料去創造，當代藝術的表現方式已經發展出有更多的可能性，亦即是我們可以透過自己的感官、體驗及行動，意識到材料脫離它原本的實用價值，轉而成為另一種符號語彙，進而透過與顏色、形狀……等不同形式的碰撞，產生作品想要表達的意念想法。

「這片大海有什麼『布』一樣？」以廢棄布輪結合藍染、縫繡的圖紋創造新的象徵符號，將傳統的纖維藝術提高到另一境界，我們可以從這件作品中看到藝術家運用多元媒材搭配色彩、線條、形狀、空間所營造的氛圍，讓人充滿想像。

以下教學流程以：觀看與聯想、推理與討論、分享與連結、表現與創造四階段進行，時間 80 分鐘，將裝置藝術中的材料技法與風格作為主要探究的目標，我們希望學生藉由這類作品，能了解當代藝術創作的表現上是多樣性且不設限，希望孩子從日常生活中，透過「再發現、再創造」了解身邊的素材的新價值，這是培養創造力的關鍵。

第一階段：

觀看與聯想

- 老師發下楊偉林的〈布輪海〉裝置作品的 6 張彩色圖片（每組一份，包含不同視角、整體和特寫）及三種不同顏色便利貼（每生各一張）。

- 老師請學生將感興趣、值得注意的地方圈選出來。仔細地觀察並找到三個「名詞」，寫在粉紅便利貼上。

- 你看到什麼呢？有沒有發現別人沒有發現的物件呢？

 學生表現：
 分組進行討論，有的學生能快速並踴躍的發現作品的材料：我看到「光碟片」、我發現有用到「漁網」、「棉線」和「釣魚線」。
 有的學生會多一點描述：我看到了像蜘蛛網的「毛線」或是我看到了很多圓形藍色的「布料」。

- 讓學生上台指出他的發現，這動作可以使其他同學也能很清楚知道他人說的與自己想的是否相似，並能提高學生的專注度。

請學生仔細觀察這件裝置作品的材料

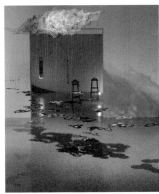
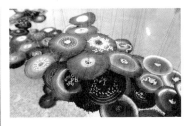

1	2	3
4	5	6

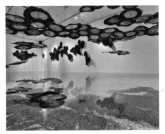
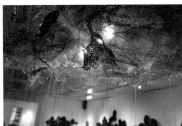

- **仔細觀看這件作品，你覺得這件作品有多大？（參考圖1～圖4）**

 學生表現：大部分的學生都指出像教室一樣大，有一兩個學生會形容「這件作品感覺有延伸到牆上或其他地方，感覺像我們的籃球場那麼大」。

- **吸引你目光的地方是哪裡？說說他們特別之處？把感受說出來。並用「形容詞」來描述，寫在淺黃便利貼上，與你的朋友分享你發現到的。**

 學生表現：有的學生會形容看到「密集的高低排列」、「豐富漸層的藍色調」、有的形容「有一股神秘奇幻的感覺」、「光怪陸離的場景」……等敘述，將自身的感受說出來。

- **老師可以鼓勵孩子透過分組討論與夥伴盡情表述。**

- **請發揮你的聯想，描述對這件作品的感覺。**

 學生表現：
 將自己的感受透過更多的想像及形容詞，描繪出更完整的句子，例如：「我覺得像走進又寬又大的海洋，這些密集排列的圓點像是很多魚群在游泳的樣子」、「那些藍色的線讓我彷彿走進了下雨的空間裡」、「我感覺大海正盪漾著高低起伏的水波」。

- **提醒學習者關注畫面中使用的材料及其表現形式，有別於傳統的繪畫表現，而是以纖維藝術的手法完成的。**

楊偉林作品《布輪海-海蛞蝓之夢》展場

第二階段：

推理與討論

- **這個階段是希望能和學生探討同質性和異質性的材料彼此之間所激盪出的火花，可以產生質感或紋理的變化，使其作品產生有層次的美感氛圍，另外也讓學生發現技法的產生是因應材料的不同而有所需求。**

- **請大家動動腦，思考這件作品用什麼方式完成？**

 用「動詞」來描述作品如何製作的過程，強調動作的部分，寫在藍色便利貼上，並與你的朋友分享你發現到的。

 學生表現：
 這個部分是從之前發現的物件，進一步分析它是如何形成的，例如用塑膠繩編織的漁網或毛線編織成的網狀物。學生以自身的經驗說出「藍色漸層的布是用藍色染料染成的」、「用棉線縫製各種漂亮的幾何圖案」、「作品用了許多的棉線懸掛在空間，像極了海的流動」。

分享與連結

- 老師進一步介紹藝術家的＜渦＞作品，兩種不同的裝置形式進行比較，並請學生思考：作品中一是平放，一是懸掛，產生的視覺效果有什麼差異？

學生表現：
大部分的學生認為「懸掛的方式很有流動感和穿透性」；「而平放在地上的造形很吸引人，看起來複雜變化多，層層疊疊猶如綻放的花朵」。

- 進一步提問：為何藝術家要用這樣的表現形式來表現？所代表的意義有何不同？引發學生有更深層的思考。

學生表現：
如「懸掛的方式表現海水起伏不定的變化性」、「為了要表現大海自由奔放的感覺，以及流動的方向」；而「平放的作品像我們居住的美麗島嶼或是珊瑚礁島，白色的海鹽如同浪花打在礁岩上激起美麗的浪花」，效果令人驚豔」。

楊偉林作品《渦》-懸掛場景

楊偉林作品《渦》-特寫

- 為了讓學生了解當代藝術創作常以「現成物」透過挪用、改造、轉換的手法表現，其背後有代表的意涵，老師藉由 3W 進行提問鷹架的搭建：Why、How、What，透過開放性的問題，引發學生思考。

- 這些布料、藍染、縫合的技法在生活中哪裡會看得到？

學生表現：
對於藍染這樣的技法，只有少部分學生舊經驗中有接觸過且稍微了解，如果時間允許可以讓學生簡單體驗藍染的過程，又或者可以準備滴管在宣紙上製造渲染的效果。

- 為什麼會選用這樣的媒材和技法進行創作？有特別的意義？有特別的意義？理由是什麼？目的是什麼？

學生表現：
由於利用現成物進行藝術創作對學生而言是陌生的，有時學生很難說出藝術家為何想要選用這樣的材料背後的意義，老師可以藉由學生的回答進一步提問：「是什麼讓你這樣想呢？」鼓勵學生從主題、意義、表現等面向進行思考推理和詮釋，沒有標準答案，但必須要能有支持答案的理由。

- 最後，提供藝術家楊偉林老師的作品訊息，如作品的主題和年代，以及對作品的詮釋：「打磨機上的布輪如同辛苦的階級工作的人用生命磨亮社會，帶動我們生活的進步！」讓學生深度思考藝術作品的材料與主題間的關聯意義。

- 同樣是表現海洋的議題，你會選用什麼材料去表現你的 oo 海洋）為什麼會選用這樣的媒材進行創作？背後有什麼意義呢？

學生表現：
學生多半隨著他們的生活經驗結合想像的成分，表現出大海帶給他們感覺，透過分組討論和分享，可以看到孩子內心的想法一一展現出來。

以下是老師與學生的對話例句：

教師：你對大海有什麼感覺？

學生：像上帝的手用力拍打岸邊製造美麗的浪花！

教師：你會用什麼材料來表現海？

學生：「海浪給我一種奇妙的感覺，有時像一隻恐龍；有時像一隻飛鳥，我想用不同的粗細藍色鋁線去灣折成海浪的多變樣貌。

學生畫出對海浪的想像

- 老師建議：語言說不清楚可以先讓學生試著用肢體去表現心中的大海樣態。

學生用肢體展現出大海的動態

- 為了讓學生了解「材料的特性也會影響表現的張力」，老師提供不同藝術家的作品（例如：華裔攝影師 Von Wong 用 17 萬根的廢吸管製成的裝置藝術及台灣藝術家林淑玲運用塑膠打包帶製做的白色海洋），與學生一起討論，並鼓勵學生表達自己對藝術作品的看法。

吸管啟示錄　　　　　　　　白色海洋

- 老師的總結歸納：
以上介紹的藝術家所使用的材料皆不盡相同，是因為他們善用技法去幫他們傳遞想法和理念，也因此藝術家形塑出屬於自己的獨特風格。

第四階段: 表現與創造
延伸活動

- 鑒於教學時間的安排，教師可將鑑賞與創作活動自行調配比重的內容。

- 對於創作的技法的探究或想要更深的思考，可能必須再多一節課進行討論和製做，鼓勵孩子平時也可以收集相關的物件，有利於創作時各自展現多元樣貌。

- 終極任務一：各小組根據藝術家作品，發揮想像力，創作大海聯想的新詩。
 以下是學生小組討論從作品延伸的創作新詩，提供參閱。

1. 海洋的擁抱
一望無際的大海
帶著白色綿密的浪花
溫柔的撫摸著沙灘
有如媽媽溫柔的擁抱。

2. 海洋的哭泣
垃圾像張牙五爪的海怪，
乘著海浪撲向珊瑚；
魚網像不懷好意的入侵者，
隨著洋流追捕小魚。
海洋生物奄奄一息，
難過的大海在沙灘上
留下白白的眼淚。

- 終極任務二：你會選擇用什麼媒材去表現你的主題？ 做做看並說說看。（以下例子提供參考）

學生運用身邊的材料表現海浪捲起的樣貌

學生的總結回饋

- 從老師介紹的這些裝置藝術作品，讓我知道原來生活中許多物件也可以拿來做作品啊！
- 藝術家用的材料讓我感到驚訝，因為我們通常看到的都是平面的，但他用了很多的現成物。從這堂課裡面我學會了用心去欣賞，讓我在那作品裡自由飛翔，我會表達自己的看法讓大家知道原來一件作品裡面有那麼多的想法。
- 欣賞課讓我學到了如果你沒有想法，那你就沒有辦法說出自己的感受，老師鼓勵我們不要害怕說錯，只要願意表達自己的想法，都是對的答案。而且我發現透過仔細觀察，尋找畫裡面不起眼的東西，其實蠻重要的，因為我發現有時候最不起眼的東西有可能是最主要的關鍵！
- 在這堂課我學會了創作一件作品不要受限於媒材的使用，最重要的是你要傳達的想法，透過材料的使用來傳達作品背後的意義。
- 上完這堂欣賞課，我學會了從細節開始看，能深入了解作品的意義，我發現藝術家在使用材料這個部分若他們使用了平凡的物品來做發揮，反而會給人有一種獨特和大開眼界的感覺，所以不能小看材料的使用。

鑑賞觀點：歷史地位、文化價值

錯位時空的日常

鑑賞作品資訊

溫陵媽祖廟

題材研究

陳澄波曾說:「在創作之前要先研究當下時空的特徵,努力描繪出場所的時代精神。」當藝術家親臨現場觀察與描繪後,被重新詮釋與再現的風景,正是藝術家對於時空文化體悟的具體呈現。陳澄波利用充滿情感的筆觸,以濃烈的在地色彩,記錄著嘉義都市規劃的現代化過程。針對陳澄 波作品〈溫陵媽祖廟〉筆者列出三個部分作為備課時題材研究的參考。

一、題材選擇原因,二、畫面的呈現方式,三、歷史地位、文化價值及與社會環境的關聯。希冀藉由深入探究藝術作品,堆疊問題思考,累積歷史文化知識,進而讓學生產生個人見解。

作者:陳澄波(1895年~1947年)
作品名稱:〈溫陵媽祖廟〉
年代:1927
媒材:油彩・畫布
尺寸:91cmX116.5cm
典藏:私人收藏

一.題材選擇的原因?

1.關於陳澄波

陳澄波(1895年~1947年),臺灣嘉義人。1926年為首位以西畫入選日本官方「帝國美術院展覽會」的臺灣籍人士。陳澄波成長於臺灣,留學於日本,遊歷於中國,1933年回臺定居嘉義。喜歡以寫生的方式紀錄生活環境,將東方山水畫中的多角度融會進西方的繪畫形式中,以強烈的鄉土色感,詳實描繪臺灣風情。陳澄波寫實風格的寫生作品在攝影尚不普及的年代,記錄著臺灣當時的多元文化、民情風俗與社會情境,具高程度的歷史參考價值。

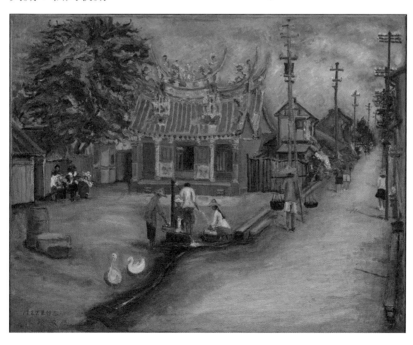

2.媽祖文化與臺灣人民的生活

　　保佑出海平安的媽祖信仰自明鄭時期開始進入島嶼國家-臺灣,並在清領時期蓬勃發展。清嘉慶年間,因串起北港至臺南間媽祖廟的相關慶典,使得媽祖信仰更為繁盛。至今「三月瘋媽祖」的媽祖繞境,不只是臺灣的宗教活動,更是吸引大批觀光客參與的國際知名宗教盛事。

　　臺灣目前約有一千多座主祀媽祖的廟宇,而全臺的溫陵媽祖廟則僅有兩座。陳澄波筆下位於嘉義延平街與國華街交叉路口的「溫陵媽」,是臺灣建立年代最早的溫陵媽祖廟。據傳,每日早晨的朝陽照耀進殿內,映照出媽祖的慈容,猶如媽祖晨起之時照鏡梳妝,因此又有「美人照鏡」之稱。

　　許多媽祖廟前都有廣闊的前庭,廟宇周邊也會種植樹木,因此不論是廟宇前庭的廣場,或是廟旁的樹下,都是一般民眾聚會、寒暄的場所。這些臺灣的日常風景,在時間的堆砌之下,累積出臺灣城鎮的發展與人民生活形態的演變。

二.畫面的呈現方式

　　「寫生」原來只是畫家面對對象進行描繪的一種方式,西方畫家慣於透過寫生來搜集素材。直到印象派開始,才逐漸將寫生轉變為直接的創作方式。

　　本次探究的藝術家陳澄波在十三歲時受到老師的啟發,開始了對於寫生的熱愛。並於西元 1927 年時,透過「寫生」完成這幅 < 溫陵媽祖廟 >。他進入環境之中,親身觀察現場的光與色。以自己的理解與感受,記錄著當下的情境。充滿動勢的筆觸,讓畫面看起來豐富又靈活。陳澄波用獨特的「在地色彩」,將 < 溫陵媽祖廟 > 中文化交融的人民生活情景,描繪得栩栩如生。

三.歷史地位、文化價值以及與社會環境的關聯

　　1906 年後的臺灣嘉義,因梅山大地震開啟的鐵道發展,使嘉義地區改變了整體的都市樣貌,開始了具規模的交通建設。成為林業重鎮的嘉義,同時帶動了經濟起飛,更促進了文化的蓬勃發展。培育出林玉山、陳澄波等極具代表性藝術家的嘉義,逐漸在臺灣美術史中得到「畫都」之美稱。擅長寫生的陳澄波,更是時常帶著畫具,踏訪嘉義各地,為正在都市樣貌變化中的嘉義留下一幅幅具有文化考證價值的經典畫作。

題材:陳澄波〈溫陵媽祖廟〉題材評量表						
觀點 \ 等級		等級	等級4☆☆☆☆	等級3☆☆☆	等級2☆☆	等級1☆
（D）關於作品的知識	（D）-1歷史地位、文化價值	通用評量表	理解作品在美術史上的意義及文化價值，並進行評論。	說明作品在美術史上的意義及文化價值。	想像作品在美術史上的意義及文化價值。	對作品在美術史上的意義及文化價值感興趣。
		題材評量表	能理解作品所處的時空背景與文化的差異，並能具體的說明自己的想法與見解。	能說明作品所處的時空背景與文化的差異。	能想像畫面中的時代，及當時的日常生活。	對於畫面中早期的臺灣風情感到有興趣。

錯位時空的日常

觀點（D）-1歷史地位、文化價值
鑑賞作品：陳澄波〈溫陵媽祖廟〉

教學流程/提問鷹架	引導方式	對應等級
1. 觀察與回想畫面中的物件。 請用偵探的雙眼，仔細觀看螢幕中的畫面。 閉眼回想剛剛在畫面中看到哪些物件？畫面正中間是什麼？畫面裡有人嗎？ 請同學上臺，將印象中的畫面畫下來。	全班一起凝視作品。 關掉畫面後回想，並共同討論印象中的畫面。 重新檢視作品內容。 　　　　教學活動 1. 共同凝視作品，並仔細觀看畫面中的微小細節。 2. 關閉畫面，回想所見景象。 3. 請學生上臺將記憶畫出，並邀請其他同學協助補充。 4. 全班共同討論同學記憶中的畫面。重開畫面，檢視畫作。	能具體畫出看到的物件，並產生想了解的興趣，就達到（D）-1歷史地位、文化價值：等級1。
		與觀點A、E的關聯
		能注意畫面中的物件，標示它們的位置，並能說出理由，即達到（A）看法、感知方法：等級1。 若是能說出觀看後的感受，即達到（E）人生觀：等級1。

教學流程/提問鷹架	引導方式	對應等級
2. 從畫面細節推測畫作歷史背景。 你覺得畫面中的建築物會出現在什麼國家？你曾經在哪裡見過它？ 你覺得這些人可能在想什麼？或在說什麼？ 在作品的左下角，有發現什麼訊息嗎？ 猜想藝術家為什麼要畫這張圖呢？	聚焦畫作中的特定物件，帶領學生討論，引導思考歷史文化與時空背景。 用學習單讓學生完成建築觀察，並寫下畫面中人物的對話，推測情境。 當學生建構更多畫面的歷史文化認知後，引導思考藝術家畫下這件作品的原因。 **教學活動** 1. 將畫面中的建築標示出來，讓學生討論並推測建築會出現的國家及地點。 2. 發下學習單，觀察畫面中人物後，寫下對時空的推測，並揣摩畫面中人物的對話。 3. 透過畫面中陳澄波的簽名及時間，來解答畫作的背景知識。	能透過建築及人物去想像藝術家所處的時代，並推測當時的生活情景，理解其文化價值，則達到（D）-1 歷史地位、文化價值：等級 2。
		與觀點A、E的關聯
		若是能從操作中感受到主題與造形的差異，即達到（A）看法、感知方法：等級 2。 能從比對建築與討論人物穿著中了解並說出畫作與現在生活環境上的差異時，即達到（A）看法、感知方法：等級 3。
3. 將畫作與照片並置後，推測出藝術作品在歷史文化上的價值。 這是 2023 年的溫陵媽祖廟照片與 1927 年的溫陵媽祖廟畫作，說說看他們哪裡不同？ 什麼是寫生？寫生重要嗎？ 「1920 年嘉義」到底發生了什麼事情？	觀察不同年份的溫陵媽祖廟照片與畫作，讓學生發現環境地貌上的變化。 讓學生了解寫生作品的紀錄價值，並欣賞嘉義市的陳澄波觀光畫架。 讓學生利用平板檢索關鍵字「1920 年的嘉義」，了解當時都市規劃的原因。 **教學活動** 1. 讓學生觀察與比較不同時期的溫陵媽祖廟，並在近期的照片中尋找戶外觀光畫架。 2. 請各組打開平板，搜尋關鍵字，透過電腦檢索相關資料，了解該件作品的背景知識及社會脈絡。 3. 小組共同討論與發表。	**對應等級**
		能說明作品所處的時空背景與現今的不同，即達到（D）-1 歷史地位、文化價值：等級 3。
		與觀點A、E的關聯
		能表達出自己對於畫面中的內容及創作方式的看法，即達到（A）看法與感知方法：等級 3。 若能明確說明作品畫面中所描繪的角度，與自己判斷的想法，則達到 (E) 人生觀：等級 3。
4. 藉由文本閱讀，結合角色揣摩，推測出藝術家與臺灣美術史的關聯。 文章寫了些什麼？ 當陳澄波二度獲獎時，你覺得大家會對他說什麼？除了稱讚，對藝術的看法會有所改觀嗎？ 你覺得陳澄波對於臺灣美術可能有什麼影響呢？	提供謝里法先生的訪談記錄，透過文本閱讀及編造旁白，讓學生進行角色揣摩，以理解陳澄波在臺灣美術史的重要地位。 **教學活動** 1. 發下文章閱讀，透過提問與追問的方式加深理解。 2. 利用角色扮演的策略來推測陳澄波獲獎對於當時代的影響。 3. 掃瞄戶外畫架 QR code，一起聽 < 溫陵媽祖廟 > 的簡介，總結相關知識。	**對應等級**
		能用明確的語句表達看法，能對其他同學的想法提出意見、互相交流，那麼就到達（D）-1 歷史地位、文化價值：等級 4。
		與觀點A、E的關聯
		能具體說明觀看後所得到的感受，並且與自己的生活及情感進行連結，那麼就到達（A）看法、感知方法：等級 4 及（E）人生觀：等級 4。

錯位時空的日常

觀點：(D) 關於作品的知識：(D)—1 歷史地位、文化價值

題材：陳澄波〈溫陵媽祖廟〉

教學實踐影像

說課：

　　臺灣早期的街道景象或民眾的生活樣態，無法像現在可隨意攝影紀錄。求學歷程豐富，有著融會東西方觀念的陳澄波，以長時間觀察進行的寫生作品，為當時代的臺灣風情留下許多值得珍藏與討論的畫面。

　　臺灣因四面環海，海上活動頻繁，因此保佑航海平安的媽祖成為重要的精神寄託。媽祖信仰在傳播多年後逐漸在地化，而媽祖廟的前庭廣場，也成為早期民眾生活交流中心。陳澄波的這張〈溫陵媽祖廟〉，藉由街景的描繪，記錄著 1927 年正在都市發展中的嘉義街景。畫面中將正在現代化的嘉義景緻記錄了下來，雖然新舊並置的城市景觀早已隨著時間消逝，但我們仍能透過陳澄波所描繪的畫作，重新審視人與環境、人與城市之間的關係。

　　本鑑賞課程設定學習階段為國小高年級學生，他們在社會課中，已對臺灣社會時代變遷的知識背景有基礎的了解。課本中也對臺灣早期藝術家黃土水多有著墨，因此學生對於臺灣藝術家前輩前往海外留學的歷史有簡單的印象。本次課程透過觀察、提問、小組討論、資料檢索、角色扮演等方式，利用 80 分鐘的課堂時間，觀察與討論〈溫陵媽祖廟〉，再利用比較與探究，重新建構學生對時代及文化的價值理解。經過有意識的引導觀看，帶起學生逐步思考的過程，讓學生將學科知識與生活情景相互連結。經由觀察、理解、想像、揣摩，引發對於時代及文化的好奇，進而使學生對於美術歷史意義有所理解，並逐步建立文化的價值觀。

第一階段：觀看與回想

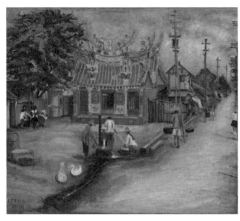

陳澄波<溫陵媽祖廟>

- 全班凝視陳澄波作品，仔細地觀察畫面中任何微小的線索。

- 閉眼回想後，推派同學上臺，將腦海中的畫面畫在黑板上。

- 提示學生不需要畫得很像，不用有壓力，只要利用簡單的線條或圖示，將剛剛看到的畫面畫下來。

學生表現：
「畫面正中間有一座廟！前面有兩隻鵝！可以找小組的同學一起來畫嗎？」學生在專注凝視作品後，都能以簡易的線條或符號，表達出畫面中主要的建築物、大樹以及畫面前方兩隻小動物，對畫面有一定程度的記憶。

- 將畫作作品再次呈現在學生面前，透過共同觀看畫面中的建築物以及人物，進行<溫陵媽祖廟>的環境背景探討。

- 教師提問：「畫面中的建築物會出現在哪個國家？你曾經在哪裡見過它？」

學生表現：
高年級學生會從畫面細節進行判斷：「從屋頂上的許多雕花判斷它是一座廟。」「看起來很像是木頭製的房子。」也會有學生依照個人經驗推測：「曾經在日本比較鄉下的地方看過這樣的房子。」「去雲林旅遊的時候看過這種房子。」

- 搭配學習單，引導學生透過前述討論內容，推測這件作品所畫的時間及地點。

- 教師提問：「綜合剛剛討論的廟宇建築還有廟宇旁邊的房屋樣式，你判斷它是什麼時代？可能是什麼地點？為什麼？」

學生表現：
「覺得是 1978 年，因為我媽媽出生在那個時代。」「1927 年，因為畫面都沒出現人力車，所以覺得是更久以前。」「圖中左下角有寫年份。」「彰化，因為在阿嬤家有看過類似的景象。」「覺得是臺灣早期農業社會，因為有廟、牲畜、打水的人，他們穿的是農業社會的衣服。」

限時共同凝視，初探陳澄波作品

聚焦與推測

第二階段：

- 透過共同觀看畫面中的人物穿戴等細節，進行〈溫陵媽祖廟〉畫作中人民生活時代及背景的探討。

- 討論後揣摩並在學習單中寫下當時人物的心情，認識當時代的取水物品，理解人民生活情景後，揣摩群眾聚集時可能的談話內容。

- 教師透過畫面正中間的手壓泵浦，說明早期自來水普遍裝設之前，是飲用水與各種需水的主要設備，目前在一些水源公園也可以看見它。「你覺得正在使用泵浦的人在說甚麼呢？」請把它寫下來。讓學生透過揣摩並搭配學習單寫下早期民眾取水時的心情。

學生表現：
「他穿著汗衫，應該是農夫，肩膀上在挑水，或者是稻米，看起來也有點像香蕉。」「畫面中間的柱子是用來打水的。」「因為廟宇是大家會聚集的地方，所以在這邊設置打水泵浦，方便大家使用。」

學生搭配學習單，依據情景推測時空背景

- 觀察與比較畫面中人物的穿著，透過人民生活衣著推測文化融合的時代背景。

- 教師提問：「畫面中這位拿著雨傘的人，和挑著扁擔還有在使用泵浦的人，他們的衣服有什麼不一樣？」「建築物有廟宇跟木造的房屋，你覺得這張圖可能在哪個時代呢？」

學生表現：「拿著雨傘的人穿的很像貴婦的衣服。」「右邊的是日本的學校制服。」

- 教師直接點出畫面中陳澄波先生簽名的位置，引導學生思考藝術家為何需要畫下這張作品。

學生表現：
「陳澄波以前可能住在這邊。」「因為想顯現出以前的景象，和以前大家穿的衣服。」「因為藝術家想把鄉下的美麗與哀愁畫下來。」

透過畫面細節討論及推測

聚焦主題進行觀查，了解藝術家創作

比較與發現

第三階段：

2023年的溫陵媽祖廟

透過發言與聆聽的對話式鑑賞，讓學生能
更理解畫作

● **將現在的溫陵媽祖廟照片與陳澄波筆
下的溫陵媽祖廟同時並置在學生面
前，讓學生進行觀察與比對。**

● **教師提問：「一邊是 1927 年溫陵媽
祖廟的畫面，一邊是 2023 年的溫陵
媽祖廟的照片，有哪些地方不一樣了
呢？」**

學生表現：
「這座廟改建過了。比以前的高，前
面也沒有取水用的泵浦。」「旁邊的
房子，現在都變成高樓公寓。」

● **經由設置在溫陵媽祖廟前的陳澄波戶
外畫架，介紹「寫生」。**

● **提供一段文字資料，藉由陳澄波在家
鄉長期寫生的習慣，引導學生利用平
板搜尋相關資料，發現陳澄波寫生作
品所具備的歷史價值。**

● **教師透過介紹溫陵媽祖廟前所隱藏的
戶外畫架，讓學生思考何為寫生。「甚
麼是寫生？寫生對於陳澄波所在的
1920 年左右有什麼重要的呢？1920
年左右的嘉義發生了什麼事情呢？請
用平板查詢看看。」**

學生表現：
「把他看到的風景畫下來就是寫生。」
「寫生可以保留當時候的景象。」「可
以讓現在的人看到以前的建築。」
「1906 年發生嘉義大地震，本來的建
築倒掉所以重新蓋過。」

現今溫陵媽
祖廟前的戶
外畫架。

第四階段：揣摩與歸納

- 提供文本進行閱讀，讓學生透過文字資料得以了解陳澄波在長期努力不懈之下所獲得的帝展，對於臺灣人前往日本學習藝術的影響。

- 教師讓學生彙整透過平板所查詢到1906年嘉義發生大地震後，許多建築都損毀，因此日本政府將嘉義重新規劃，讓嘉義變成近代化都市。因阿里山森林鐵路的開拓，讓嘉義的經濟開始起飛。許多的文人、藝術家也逐漸地匯聚在這裡，讓嘉義有「畫都」之稱。

- 教師發下文本資料並提問：「接下來透過文件資料閱讀，請說說看文章資料在寫些什麼？」

 學生表現：
 「陳澄波參加比賽得獎以後，有一些學生本來告訴家裡要去日本學醫學，結果到了日本之後就跑去學畫畫了。」
 「以前喜歡畫畫都只能躲在家裡偷畫，但因為陳澄波畫畫得獎出名了以後，開始可以大大方方的畫畫了。」

- 透過角色扮演的方式，揣摩陳澄波得獎後，社會對於學習藝術繪畫觀念的改變。

- 經由全班共同討論及角色扮演的方式，讓學生揣摩，當陳澄波二次獲獎時，大家會想對他說的話，對藝術的看法是否會有所改觀？

 學生表現：
 「臺灣人怎麼可以這麼厲害！」「喔～原來臺灣人可以畫這麼好的畫！」「拜託爸媽讓我到日本學畫！」「我們不能低估自己的力量！」「喔～原來臺灣也有為國爭光的人！」

透過文本閱讀聚焦探討層面

温陵媽祖廟 文本閱讀

文本閱讀資料

運用平板搜尋歷史資料

- 簡述陳澄波與他的朋友們共創藝術社團，成為民間最初的美術團體，共同提升臺灣美術及推動臺灣美術的普及工作。

- 聆聽陳澄波文化基金會在現在嘉義國華街口的媽祖廟旁，所設置的《溫陵媽祖廟》戶外畫架上的語音導覽。透過語音導覽的播放，再次讓學生理解本件作品在美術歷史上的意義與文化上的價值。

- 全班透過共同討論及歸納，再次理解陳澄波對臺灣美術的影響。

陳澄波戶外畫架解說-溫陵媽祖廟（國語版）陳澄波文化基金會與嘉義市政府文化局製作

學生總結回饋：

- 「陳澄波用繪畫記錄他的家鄉，讓更多人看見他古色古香的畫作，也讓人們看見臺灣以前的樣子。」
- 「陳澄波讓以前偷偷畫圖的人變得更有自信。他也用他的畫作告訴後人以前嘉義的環境及人們的生活。也因為陳澄波到日本留學，讓想學畫的人有機會去日本畫畫，讓大家都更放心地讓自己的兒女去留學。」
- 「他讓我們可以更正向的看待美術，讓臺灣的畫家可以以繪畫為生，不會讓我們覺得美術是一個沒有用的科目，同時也讓更多人想要學習繪畫，讓喜歡畫畫的人可以被認可。」
- 「陳澄波和他的朋友一起組成的藝術團體，一起用繪畫紀錄臺灣。」

透過角色扮演的方式，揣摩、討論及理解早期臺灣美術的環境

鑑賞觀點：與社會環境的關聯

用畫筆說土地故事

鑑賞作品資訊

清溪浣衣

題材研究

李梅樹（1902－1983）的作品風格寫實，對於創作的態度認真而嚴謹，從小學就讀三角湧公學校第一次接觸西洋畫，到立志前往日本東京美術學校鑽研藝術，創作題材一路圍繞著臺灣的人文風情，貼近身邊的人、事、物、景，對於家鄉「三角湧」（即今日的臺北三峽），有著濃厚深切的情感，亦成為他創作表現的重心。＜清溪浣衣＞是李梅樹於西元1981年所完成的油畫作品，目前由李梅樹紀念館收藏。

作者：李梅樹（1902－1983）
作品名稱：〈清溪浣衣〉
年代：1981
媒材：油彩、畫布
尺寸：80cmX116.5cm
典藏：李梅樹紀念館

一.題材選擇的原因？

在沒有洗衣機的年代，提著一盆衣物到小溪邊，在捶打搓揉的洗滌動作中，和鄰居閒話家常，這是沒有手機、沒有電話的時空背景下，最佳的情感交流場所。如常的行事，面對面的交流，讓人與人的情感更為緊密。

而＜清溪浣衣＞是李梅樹以河邊洗衣為題材的系列代表作品，描繪三峽溪畔的清晨，婦女們低頭彎腰、聚在一起勞動的景象。同系列的作品還有＜河邊清晨＞＜曙光＞＜河邊洗衣＞等，粼粼波光中，河岸邊的洗衣是一場聚會的展開，清潔衣物是媒介，關心彼此生活，分享人生悲喜，氛圍親切而溫馨。

李梅樹是一位具有濃厚鄉土情懷的藝術家，田園生活、三峽街景，這是他對故鄉小鎮的美好記憶，村民們溫良純樸，尤其三峽溪是三角湧的生命源泉，常出現在李梅樹的作品中，其中洗衣系列作品更為經典，藉著刻劃彼此交流的畫面，記錄著臺灣早期的生活方式。

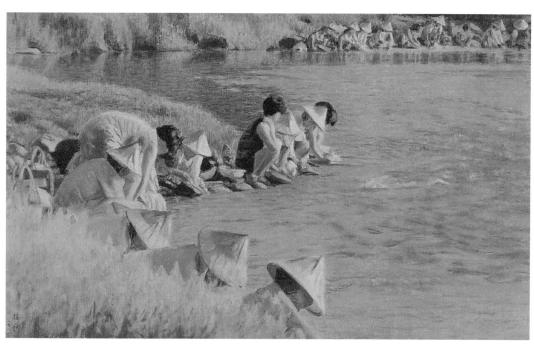

二.畫面中描繪哪些情景？用什麼方式表現？

　　<清溪浣衣>中李梅樹以細膩的筆觸，繪出三峽溪清澈蜿蜒的溪流，一個個彎腰洗衣的婦人，順著河岸在畫面中形成S形的動態構圖，前景和遠景各有一群洗衣婦，讓視覺由前而後不斷延伸，製造出悠遠的空間。

　　光線對於李梅樹而言是重要的魔術師，他擅長捕捉光影的微妙變化，清晨的陽光灑落水面，河邊的倒影，水面上跳躍的光線，搭配閃爍著金色光芒的草叢，人物的動作姿態、衣服上的皺褶變化，都在李梅樹的寫實技巧中被細心的描繪著，呈現出明媚的河岸景緻。

　　這幅作品是李梅樹晚期創作，此階段他參考照片，將畫面重組安排，在客觀的自然風光中，融入個人的主觀呈現，以深厚的繪畫能力，嚴謹的表現台灣早期的生活之美。

三.歷史地位、文化價值以及與社會環境的關聯

　　根據李梅樹紀念館館長的序文，李梅樹常說：「自己的作品很平凡，都是以身邊的鄉土、人像、景物入畫。每一件作品要先能感動自己才能感動別人。」所以我們可以發現，作品中無論是主題呈現、人物衣著、環境場域，都忠實的記錄當時的社會民情，可以在欣賞藝術之餘一窺臺灣早期的社會環境、文化風華。

　　藉著<清溪浣衣>這幅作品，我們和學習者一起討論，跟著時代洪流變動的，不僅僅是洗衣的方式，食衣住行甚至育樂方面都有著遷移與變化，而人與人、人與土地的關係，也可能會有著什麼樣不同的影響。

愛孫/李梅樹紀念館

題材:李梅樹〈清溪浣衣〉題材評量表						
觀點＼等級			等級4☆☆☆☆	等級3☆☆☆	等級2☆☆	等級1☆
（D）關於作品的知識	（D）－2與社會環境的關聯	通用評量表	理解作者的想法、作品對社會環境造成的影響，並進行評論。	說明作者的想法、作品對社會環境造成的影響。	想像作者的想法、作品對社會環境造成的影響。	對作者的想法與作品對社會環境造成的影響感興趣。
		題材評量表	以作品時代背景為基礎延伸，評論不同社會環境下所產生的變化與影響。	認識作品時代背景，感受並說明藝術家對故鄉的情感。	欣賞作品所描繪的臺灣風情，想像當時生活環境。	欣賞作品所描繪的臺灣風情，對作品感興趣。

用畫筆說土地故事

觀點（D）-2與社會環境的關聯
鑑賞作品：李梅樹〈清溪浣衣〉

教學流程/提問鷹架	引導方式	對應等級
1. 阿公、阿嬤的生活記憶：探索作品描繪內容與社會背景。 畫面中第一個吸引目光的是什麼？ 描述作品描繪的景象，在什麼地方？畫中人物正在做什麼？怎麼知道？ 想一想，作品呈現的是什麼時候的年代背景？家人曾經分享當時的生活方式嗎？	透過對話式鑑賞，引導學生深入觀察，欣賞畫面景物。 經由觀察與發現，討論作品創作背景與環境。 教學活動 1. 發下彩印＜清溪浣衣＞，進行欣賞、提問與討論。 2. 看見了什麼… 自由的欣賞作品，指出並分享吸引目光的畫面。 3. 發現了什麼… 觀察畫面細節，仔細描述作品所描繪的景象。 4. 想到了什麼… 連結生活經驗，為什麼要在河邊洗衣？推想家中長輩年紀，討論可能符合的作品年代背景。 5. 一起幫畫作命名… 請學習者將自己的命名寫在便利貼，貼在作品旁分享討論，教學者再揭示題目＜清溪浣衣＞。	能對作品所描繪的人物活動及背景時空感興趣，即達（D）-2與社會、環境的關聯：等級1。 **與觀點A、E的關聯** 能樂在其中、觀看自己感興趣的部分，產生直觀想法，即達（A）看法、感知方法：等級1。學習者不受時空差距，仍對畫面內容繞富趣味，即達（E）人生觀：等級1。

教學流程/提問鷹架	引導方式	對應等級
2. 認識梅樹阿公：探究作品情感表現。 畫家以「洗衣」為題材畫過多張作品，為什麼一再選擇同樣主題？ 欣賞畫家其他作品，臺灣早期的生活與現在有何不同？	藉由欣賞李梅樹的系列作品，請學習者進行觀察比較。 思考作者選擇同主題進行創作的理由或心境。 從找尋作者簽名任務中開啟認識李梅樹的學習。 討論並同理藝術家對於家鄉的情感。 教學活動 1. 比較＜清溪浣衣＞與＜河邊清晨＞兩件作品，討論作品間的關係。 2. 揭示作者同題材的作品，討論畫家一再選擇「洗衣」主題的原因？ 3. 從作品中尋找畫家簽名「李梅樹」。 4. 欣賞「李梅樹」其他畫作，討論臺灣早期生活與現在的差異，並從中發現作者的創作題材與情感表達。	能想像作品所描繪的背景時空下人物活動，即達（D）-2 與社會、環境的關聯：等級 2。 **與觀點A、E的關聯** 能觀察作品構成要素，提出個人觀點，即達（A）看法、感知方法：等級 2。 能對作品畫面內容產生興趣，試圖自行搜尋當時的時空環境，即達（E）人生觀：等級 2。
3. 走進畫中風景：透過角色扮演，運用戲劇策略，同理畫中情境。藉此討論時空背景的改變帶來人際關係的差異。 一起來演戲吧！如果進入畫中一起在河邊洗衣，你會跟大家聊些什麼？ 臺灣早期與現代，在生活環境與人際關係有何不同？ 想像未來的世界可能又有什麼不同？	鼓勵學習者發揮想像進入畫中世界，藉由角色扮演體驗作者畫筆下的情感流動。 從類似題材中，討論社會環境的變化。 從藝術家的創作，連結學習者自身環境，發想未來可能必須面對的時代變遷。 教學活動 1. 根據畫作主題進行角色扮演，學習者化身洗衣者融入情境，想像畫面中的聊天內容及情感連結。 2. 展示自助洗衣店圖片，與＜清溪浣衣＞對照比較，藉此討論臺灣早期與現代在生活環境和人際交流等方面有什麼改變？ 3. 從河邊洗衣到自助洗衣，想像未來可能的改變，延伸思考不同的時空背景下，社會及環境會受哪些影響？可能產生哪些變化？	對應等級 能比較時空背景對藝術家作品的影響，即達（D）-2 與社會、環境的關聯：等級 3。 **與觀點A、E的關聯** 能分享交流，產生個人獨特看法，即達（A）看法、感知方法：等級 3。 能理解創作源自日常觀察與豐沛情感，自己也因此有更多的覺察感受，即達（E）人生觀：等級 3。
4. 珍愛這一刻：反思身處的環境，想想情感表達的方式。 你會選擇用什麼方式表現感興趣的主題？說說看或做做看	理解畫家的情感，透過藝術表現生活的形式。 和學習者討論身邊的美好事物，如果想留下紀錄，會用什麼方法呢？ 教學活動 1. 揭示李梅樹自述『我的繪畫目標，就是畫出自己所鍾愛感動的題材』，藉此討論＜清溪浣衣＞中哪些描繪細節傳達了愛與感動？ 2 請學習者想想自己生活的環境中，個人的感動及愛來自於何處？與大家分享，曾經用什麼方式記錄或表現這份愛？	能理解藝術與生活的關聯，並提出有根據的評論，即達（D）-2 與社會、環境的關聯：等級 4。 能說明個人看法，覺察不同見解的獨特，即達（A）看法、感知方法：等級 4。 能發現時代的美感，確立自己與社會的情感連結，即達（E）人生觀：等級 4。

用畫筆說土地故事

觀點：(D) 關於作品的知識：(D)—2 與社會環境的關聯

題材：李梅樹〈清溪浣衣〉

教學實踐影像

說課：

大多數的人聽過梵谷、畢卡索，但對於臺灣藝術家的認識卻寥寥可數。早期的本土藝術家，大多先到日本學習，離鄉的遊子對故鄉有著難以言喻的深刻情懷，因此創作貼近鄉土，帶有臺灣的意象。

而李梅樹以自己的感動為依歸，轉化對家鄉的情感、詮釋對鄉土的認同，不曾改變初衷，甚至在後半生致力於三峽祖師廟的重建，意圖讓藝術深入生活成為環境的一部分。因此挑選李梅樹的〈清溪浣衣〉作品，讓學生對李梅樹有所瞭解，也能夠從中認識臺灣早期的生活方式，對本土環境產生更深的情感。

社會的變遷跟隨著科技的進步，改變的幅度越來越快速，這對我們而言是幸還是不幸。孩子從祖父母聽到的生活經驗，已經和從父母口中聽到的生活方式有所差異，更和孩子自身的童年經驗截然不同，因此希望藉由本鑑賞學習指導單元，讓學生發現時代背景的改變，對於社會文化造成的影響，人際關係也同時跟著不斷變動。

本單元以「對話式鑑賞教學」為主，教學目標為作品與社會、環境的關聯。透過教師的提問設計，讓學生從欣賞、觀察、回答、活動、分享中，自行發現作品意圖傳達的訊息，並能夠和個人經驗相連接，產生更多的反思。原本課程設計為兩堂課 80 分鐘，因應教師個別需求及教學重點，亦可自行挑選合適的部分內容進行教學。

最後的分享活動設計，更可以延伸為新的創作單元，讓課程更加完整豐富。

第一階段：

看見與發現

A3. 回答洗衣學生的發現：「一旁放著裝有衣物的籃子」、「彎腰低頭搓洗，跟媽媽用洗衣板洗衣的姿勢一樣」。

若回答抓魚、洗菜……，教師繼續詢問：「旁邊有相關物品嗎？」「請做出抓魚動作，跟畫面一樣嗎？」，讓學生發現差異。

若因缺乏經驗，無法討論出結果，教師可展示相關照片協助。例如：下圖為臺灣早期洗衣景象照。

- 發下彩色影印〈清溪浣衣〉作品。
- 「說說看，畫面中哪個部分吸引你的目光？」
- 「為什麼你先注意到它？」

學生表現：鼓勵每位學生都分享，並肯定發言，如有相同選項，有沒有不同原因？例：

斗笠的觀察：「最顯眼，在畫面中間」、「重複出現」……。

人物的觀察：「排列成一條彎彎的線」、「人物都彎著腰」……。

溪水的觀察：「畫面佔很大面積」、「浪花耀眼」、「很清澈」……。

- 針對作品進行更深入的觀察。
 Q1.「你覺得作品畫的是哪個地方？」
 Q2.「畫中的人們正在做什麼？」
 Q3.「從畫面哪些細節發現的？」

學生表現：先欣賞畫面場景，再聚焦人物觀察，從學生回答中，教師適時詢問細節，讓觀察更細微。例：
A1.「在小河邊」、「在溪邊」。
教師追問：「你怎麼知道？」A：「河邊草叢茂密」、「河面有倒影」、「不會有人去海邊洗衣服」
A2.「洗衣」、「洗菜」、「抓魚」……。

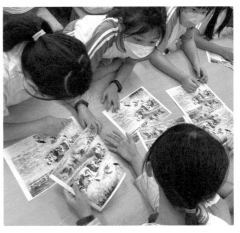

仔細欣賞作品

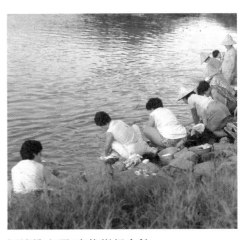

河邊洗衣照/李梅樹紀念館

- 連結個人經驗，對作品產生共鳴。
 Q1.「想想為什麼到河邊洗衣服？」
 Q2.「你們家怎麼洗衣服？」
 Q3.「你覺得作品畫的可能是誰小時候的事？」

 學生表現： 鼓勵自由分享，有些學生雖缺乏個人實際經驗，但從他人分享中，仍可能與看過的書籍或影片資訊相連結。例：
 A1.「不用挑水回家洗」、「家裡停水」、「以前沒有洗衣機」。
 教師追問1.「你們家停水會到河邊洗衣嗎？」A：「不會，可以到自助洗衣店」、「等水來」。
 教師追問2.「怎麼知道畫的是以前的事？」A：「身上的衣服、頭上的斗笠」、「以前要在家裡洗衣不方便」。
 A2.「用洗衣機」。
 教師追問「為什麼不需要去河邊？」A：「家裡有自來水有洗衣機，輕鬆便利」。
 A3.關於洗衣的生活經驗：「阿嬤說過她小時候要幫忙拿衣服到河邊」、「阿祖到現在還在河邊洗衣服」、「阿嬤不習慣洗衣機、覺得洗不乾淨」。

- 討論作品的表現內容，再揭示畫作題目＜清溪浣衣＞。
 「你覺得這張作品的主題是什麼？請幫作品取個題目？」

 學生表現： 經過深入的觀察後，大部分皆能踴躍回答。例：
 覺得主角是洗衣婦，原因：「畫面好多人」、「通常主題都會放中間」。
 命題：「洗衣情景」、「阿公阿嬤的記憶」、「聚在一起的時光」。
 覺得主題是水，原因：「在水岸旁的活動」、「水在畫面中面積最大」。
 命題：「美麗的河岸」、「清澈溪流」。
 教師揭示＜清溪浣衣＞後，先詢問學生對題目的理解，再就「浣」字進行

講解。
浣：ㄨㄢˇ 洗滌、洗濯。

第二階段：

探索與討論

- 同時展示＜清溪浣衣＞＜河邊清晨＞兩件作品，請學生觀察作品間的關係。
 Q1.「有什麼相同或不同？」
 Q2.「你覺得這些洗衣服的人是誰？」
 Q3.「人物的臉為什麼都看不清楚？你覺得畫家有什麼特殊用意？」

 學生表現： 大部分都能發現題材及構圖類似，但色調不同，除此之外，可以利用提問讓學生注意到當時的社會背景。例：
 A1. 類似點：「都以河邊洗衣為主題」、「人物衣著及排列類似」、「畫的地點應該相同」。
 差異點：「色調不同(一張天已亮，一張清晨日未出)」、「畫面構圖重點不同(一張河面較寬，一張人物較大)」。
 A2.「家裡的媽媽」、「阿嬤」。
 老師追問：「為什麼大部分是女生？」A：「男生要種田」、「以前做家事大多是女生」。
 A3.「頭低低的沒辦法把臉畫清楚」、「畫面的重點是洗衣的動作不是表情」、「可以有較多的想像」。

- 揭示作者其他同樣以「洗衣」為題材的作品，討論畫家重複同一主題的原因？

學生表現：一開始的討論圍繞在題材，但有人提出畫家的角度後，討論更熱烈。例：

作品發想：「主題都是河邊洗衣，想畫出不同的洗衣情景」、「想用不同的繪畫方式表現洗衣題材」。

畫家發想：「懷念這一條河，想記錄河邊的活動」、「想創作洗衣系列，表現不同時間不同角度的氣氛」、「河邊洗衣這件事對畫家應該有重要意義」。

● **仔細找一找，畫家簽名在哪裡？你知道是誰嗎？**
教師揭示並介紹畫家「李梅樹」。

學生表現：讓學生認識畫作簽名，若無法順利認出「梅樹」二字也沒關係，教師可以直接揭示答案。

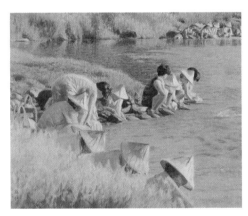

清溪浣衣/李梅樹紀念館

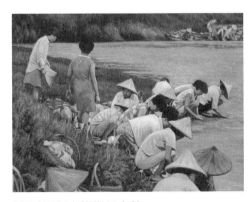

河邊清晨/李梅樹紀念館

● **欣賞「李梅樹」其他畫作，討論臺灣早期生活方式，並發現哪些繪畫題材常常出現在作品中？**

學生表現：從作品中發現臺灣早期以農業生活為主，透過人物衣著及背景描繪，認識當時的生活方式和現代的差異。

例：「以前大部分的人種田維生」、「畫中小朋友穿著、髮型、玩具都和現在不同」、「冰果店應該類似現在的咖啡店，可以喝飲料聊天」、「寺廟活動是當地人重要的慶典」。

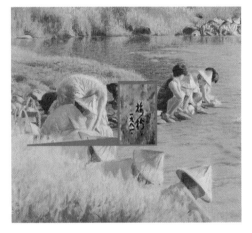

發現畫家的簽名

第三階段：分享與連結

● **根據畫作主題進行角色扮演，想像畫面中正在發生的情節。**
　「想像一下，如果進入畫中，你覺得大家會一邊洗衣一邊聊些什麼呢？」

學生表現：能進行簡單的對話想像，內容大多貼近個人生活經驗。
「怎麼洗衣服才會乾淨」、「最近家裡發生的事情」、「今天晚餐要煮什麼」、「明天拜拜要準備哪些貢品」、「你家小孩昨天考得好不好」……。

● **透過角色扮演，體會作品所傳達的情感。**
　「你覺得這群人彼此可能是什麼關係？感情如何？」

學生表現： 從表演活動的參與帶入個人經驗，發言更活潑。
「可能是鄰居、親戚或同村莊的人」、「常常聚在一起洗衣，感情應該很好」、「邊洗衣邊聊天，互相知道家裡發生的事」。

● **展示自助洗衣店圖片，與<清溪浣衣>對照，藉此討論臺灣早期與現代，在生活環境和人際交流等方面，有哪些不一樣的變化？**

學生表現： 經由討論活動及角色扮演，大部分都發現人際關係上的轉變。
「自助洗衣店大家都是陌生人，就算等待也是滑手機，彼此不會聊天」；「河邊大家邊洗邊聊，原本不熟也會因為要花較久的時間，自然而然就認識了」。

● **從以前到現在，從現代到未來，想像以後可能發生的事，藉此討論不同的時空背景下，生活環境可能會受到哪些影響？產生哪些變化？**

學生表現：時間充裕可以請學生畫出來，時間不夠也可以口頭發表。
「以前雖然科技不發達，很多事情可能很麻煩，但反而因為這樣，互相幫忙，頻繁接觸，關係很密切」；「現在越來越便利，大家都匆匆忙忙，就算親戚鄰居相處時間也不多，覺得有點可惜」；「未來會不會因為只需要 3C 和 AI，連出門都不用了，我還是喜歡看到老師，和同學一起玩的生活」。

進入畫中一起洗衣，大家聊些什麼呢？

現代自助洗衣店

第四階段: # 表現與創造

● 揭示李梅樹自述「我的繪畫目標，就是畫出自己所鍾愛感動的題材」，藉此討論＜清溪浣衣＞哪些細節發現了愛與感動的傳達？

學生表現： 經過一連串的討論，再次欣賞＜清溪浣衣＞，大部分都能看得更深入並體會較抽象的情感表現。「畫出家鄉最重要的三峽溪」、「洗衣的人看起來很像，其實都不一樣，畫家應該花很多時間觀察」、「覺得環境和人一直在改變，所以應該想畫出家鄉的樣子留給以後的人」。

● 請學生分享自己的生活經驗，想想感動的時刻，如同李梅樹的創作，曾經用什麼方式記錄或表現這份愛呢？

學生表現：
教師可以提前預告，請學生將作品帶到學校與大家分享。

紀錄珍愛時刻的分享

學生總結回饋：

發下＜清溪浣衣＞影印作品，請學生寫出上完課程後所留下的相關印象或知識。

寫下所學習到的事物

● 課程心得：以下為欣賞課程結束時，學生所發表的相關心得。
● 阿嬤曾說她一放學就要洗全家的衣服，我很開心科技的進步讓人生活更便利。
● 從演戲中發現，河邊洗衣服雖然辛苦，但有機會大家聚在一起聊天，生活更有趣。
● 李梅樹畫出生活中的不同樣貌，充滿生命力和真實感。
● 從作品中感受到李梅樹對家人、家鄉滿滿的愛和包容。
● 我曾經到過李梅樹紀念館，非常感動他對藝術的堅持。
● 原來一幅作品想表現的，除了看得到的畫面，更包括看不到的情感。
● 環境和人一直在改變，繪畫可以抒發感情，記錄當下的樣貌和感受，留住記憶。

鑑賞觀點：與社會環境的關聯

椅危你都知道

鑑賞作品資訊

有尊嚴的活著

題材研究

　　為了讓教學者在事前備課、題材探討時有所參考，以下從幾個面向：一、題材選擇的原因，二、畫面中描繪哪些情景？作品中有什麼元素？如何呈現色？用什麼方式表現？三、作品在歷史中的文化價值以及與社會·環境的關聯，就選材＜有尊嚴的活著＞這件作品提供說明。

作者：丹尼爾·伯塞特 Daniel Berset
作品名稱：〈有尊嚴的活著〉
年代：1997
媒材：鋼鐵
尺寸：12m
典藏：日內瓦/聯合國歐洲總部前

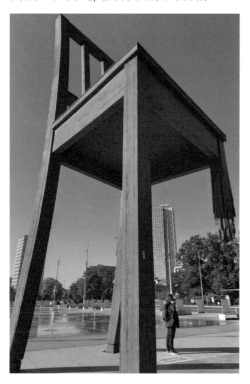

一.題材選擇的原因？

　　日內瓦位於瑞士南端的法語區，是以鐘錶工業為聞名的瑞士第二大城，同時也是不少國際組織設立之處，如聯合國歐洲總部、世界衛生組織、聯合國難民署、國際勞工組織、國際移民組織與國際紅十字會等 40 多個國際組織。若是造訪此地，佇立在聯合國歐洲總部前的「斷腳椅」是值得造訪的公共藝術。

　　巨型的斷腳椅總高 12 公尺、重量達 5 噸，這件別具意義的大型公共藝術是國際助殘組織為了紀念《地雷議定書》正式生效，而委託瑞士知名雕塑家丹尼爾·伯塞特於 1997 年時歷時九個月的創作完成的。椅子下方的碑文寫著：「應國際助殘組織要求，雕塑於 1997 年 8 月 18 日落成，旨在號召各國簽署《渥太華禁雷公約》，並履行公約義務，救助受害人員並排除雷區的殺傷性地雷。」而作者丹尼爾·伯塞特為這座雕塑取了一個小標題：「有尊嚴的活著」。他解釋說：「椅子的斷腿就象徵人類因為地雷爆炸而失去的肢體。」這也是提醒反對地雷、擁護和平之意。斷腳椅原本預計只展示三個月，後來因為多國加入簽署此合約，故展期不斷延長至今。斷腳椅於 2007 年 2 月 26 日重新安放於聯合國總部門外。

　　在＜有尊嚴地活著＞作品中，除了看的見的斷腳，也包含了看不見的地底威脅。利用虛與實的空間對話，讓觀賞者可以感受到作品與人們共同記憶的交流，腳踏實地、有尊嚴的活著，避免殘酷的戰爭發生，避免殺傷的武器使用。選擇這個作品題材就是希望給孩子們一個重要的提醒，莫忘過去造成的傷痛，也避免未來朝著人類毀滅的方向走去，讓每個站在土地上的人都能有尊嚴的活著！

二.作品中含有什麼元素？如何呈現特色？

「做這麼大的椅子擺在這兒，誰會看？誰能坐？又為什麼要做成這模樣？……」

<有尊嚴的活著>中丹尼爾‧伯塞特以寫實細膩的巨大雕塑，刻劃出一個十二公尺高的生活中常見的椅子，椅子原本的功能就與人密不可分，像是一個擬人的存在，用了大家熟悉的生活物品去象徵人，從不同的角度望過去，甚至不會發現這是一張已經斷了腿的椅子。這放大後的巨型椅子，在我們仰望著它時，巨大的斷裂痕跡也同樣放大了缺損的傷痛，殘缺的椅子如同斷腿的人，在那兒靜靜地訴說戰爭與地雷帶來傷害的故事。

而作品中沒現身的角色，與佇立在現場的斷腳椅一樣的重要。這個看不見的敵人「地雷」，就如同隱藏在椅子下的現場，而它已經完成了破壞生命的任務，留下了帶著殘缺的受害者軀體。利用這樣的正負虛實空間默默地訴說一個關於戰爭的殘忍故事，巧妙的隱喻傳達了對全人類的警世預言。

當人們在斷腳椅下看完碑文，再抬頭仰望這巨大的斷腳，露出不規則被地雷擊碎的不完整殘肢，襯著後方的藍天白雲，有種安靜卻又淡漠的悲傷感。而此簡單卻充滿象徵意涵的公共藝術，也表示世人對和平的渴望，令人感動至深。彷彿聽到它時時刻刻都在提醒世人……。如果戰爭、武器與地雷的威脅持續存在，無辜的人們依舊受害，這「有尊嚴地活著」就沒有實現的一天。

三.作品如何展現文化價值及與社會環境的關聯？

根據<有尊嚴的活著>作品的序文提到的禁雷宣言，我們可以發現最可怕的東西在作品中沒有出現，這件公共藝術除了以實體的部分訴說著故事，隱藏在斷腳椅陰影底下虛無的部分也訴說著戰爭的可怕與帶來的痛苦。所以觀賞者可以在欣賞公共藝術之餘，也同樣感受到了人類嚴肅的生存議題，一窺時空背景下所要面對的問題以及急需改善的殘酷問題。

丹尼爾‧伯塞特擅長於運用椅子去表現在生活中的課題，椅子有方向性，對空間佔有的宣示性，有地位的象徵性，甚至具有擬人的表現性。而在這裡藉著<有尊嚴的活著>這個雕塑作品，我們和學習者一起討論，無聲的雕塑作品能如何帶來對社會的警世意涵，雖然時代在變化，但不變的問題是甚麼？我們是否因為人類科技的進化也跟著進化了？而人與人、國與國、甚至人與土地的關係，可以用甚麼樣的方式去解決？這是每個時代的人們都需要學習面對的重要課題。

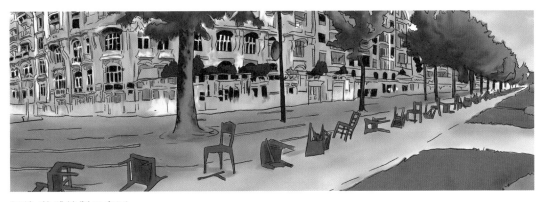

紅線/軟體繪製示意圖

題材:丹尼爾伯塞特〈有尊嚴的活著〉題材評量表						
觀點 \ 等級			等級4☆☆☆☆	等級3☆☆☆	等級2☆☆	等級1☆
（D）關於作品的知識	（D）-2與社會環境的關聯	通用評量表	理解作者的想法、作品對社會環境造成的影響，並進行評論。	說明作者的想法、作品對社會環境造成的影響。	想像作者的想法、作品對社會環境造成的影響。	對作者的想法與作品對社會環境造成的影響感興趣。
		題材評量表	能同理藝術家的創作理念，以雕塑作品虛實的隱喻表現，提出自己對作品與空間的關聯性看法與評論。	能透過雕塑作品創作的時代背景，理解藝術家的創作理念與環境的連結性及帶來的影響。	能說出對雕塑作品的觀察與社會環境的連結，並能說出感受。	能說出雕塑作品中所呈現的元素，並對作品感到興趣。

椅危你都知道

觀點（D）-2與社會環境的關聯
鑑賞作品：丹尼爾伯塞特〈有尊嚴的活著〉

教學流程/提問鷹架	引導方式	對應等級
1. 對於椅子的共同記憶：探索作品的描繪內容與社會背景。 第一眼吸引你的是什麼？你覺得作品有什麼地方跟其他椅子不一樣？ 想一想，作品中呈現的時空背景，你能試著敘述人們面對的生活環境嗎？ 椅子不會說話，但你能仔細描述雕塑作品中所刻劃的現象嗎？椅子發生了什麼事情呢？	透過對話型的鑑賞方式，引導學習者深入觀察作品，欣賞雕塑品中空間的虛與實，觀察隱藏的含義。 經由觀察與發現，討論作品的創作背景與時代環境。 教學活動 1. 由電腦投影＜有尊嚴的活著＞作品照片，全班一起欣賞，進行提問與討論。 2. 看見了什麼… 讓學生自由的欣賞作品，指出並分享第一個吸引目光的畫面事物。 3. 發現了什麼… 請學習者透過深入觀察，發現雕塑缺少了什麼？怎麼知道？從畫面中那些細節描繪觀察得知？ 4. 想到了什麼… 連結生活經驗，為什麼椅腳會有缺損？推想自然的環境中怎會有看不見的威脅，討論可能符合的作品時空背景，並且思考作品的主題表現。	當學習者能夠對雕塑作品中所描繪的背景時空感到興趣，那麼就達到（D）-2與社會、環境的關聯：等級1。 **與觀點A、E的關聯** 當學習者能觀賞雕塑作品中最吸引自己的部分，並且產生直觀的想法，即達到（A）看法、感知方法：等級1。 如果學習者發現作品不受時空背景影響，自己仍然對於雕塑表現的細節有高度興趣並進行討論，即達到（E）人生觀：等級1。

教學流程/提問鷹架	引導方式	對應等級
2. 認識戰爭：探究類似主題作品的創作表現。 展示＜有尊嚴的活著＞與＜紅線＞，請觀察兩件作品的關係。 你覺得他為什麼一再以「椅子」為題材創作許多作品？ 欣賞雕塑家的作品，描繪的時空環境與現在有什麼不同呢？	藉由欣賞類似主題的雕塑作品，請學習者進行觀察與比較。 思考作者選擇同樣主題創作的理由。 從作品理念介紹雕塑家丹尼爾伯塞特。 討論作品中對於戰爭帶來傷痛的情感。 教學活動 1. 仔細觀察兩件作品，猜猜想傳達的理念是甚麼？兩件作品所缺少的是甚麼？ 2. 揭示作者其他同樣以「反戰」為題材的作品，討論創作可能的原因是什麼呢？ 3. 欣賞其他反戰題材創作，認識並討論面對戰爭下的生活方式，並從中發現作者主要的理念與情感表達。 4. 觀察斷腳椅小模型並各自從不同角度繪製斷腳椅的速寫。	能想像作品中傳達的生活意象就達到（D)-2與社會、環境的關聯：等級2。 **與觀點A、E的關聯** 能觀察作品的構成要素，提出觀點，即到達（A)看法、感知方法：等級2。 發現自己對雕塑作品中表現的細節產生興趣，並試圖自行搜尋作品想傳達的事件與時空環境，即到達（E)人生觀：等級2。
3. 走進雕塑中的風景：透過指定現成物的擬人擬物活動，運用表藝的策略，想像如同國劇中的一桌兩椅創造的情境。並討論不同的時空背景下，國際關係的差異。 從作品中你發現了甚麼呢？ 無聲的宣言如果由你來決定，你會將椅子放在哪裡？並藉由它表達什麼呢？ 想像一下未來的世界可能的變化？	鼓勵學習者發揮想像，藉由現成物的擬人擬物扮演體驗創作者眼中的情感流動。 從類似題材討論造成觀者的情感的影響。 從藝術家的創作中連結學習者自身的環境，發想並討論未來可能必須面對的時代變遷。 教學活動 1. 學習者化身為表演者融入情境，想像畫面中正在發生的故事情節，以及椅子在場景中的象徵為何？實際坐上斷腳椅的感受為何？ 2. 教學者講述雕塑作品，藉此討論國際關係的演變與前後的不同？ 3. 從幾百年前的西天取經的長途跋涉曠日廢時，到現在國際關係緊密，傳統戰爭到現今的無人機襲擊，想像未來可能的人類的關係與溝通方式又會有什麼改變呢？思考不同的時空背景下，社會及環境會受到哪些影響？可能會產生哪些變化？	**對應等級** 能夠比較並說明當時的時空背景對藝術家作品表現主題的影響，那麼就達到（D)-2與社會、環境的關聯：等級3。若能提出有根據的評論，即達到等級4。 **與觀點A、E的關聯** 能和同儕分享交流，吸收雕塑作品創作背景的相關知識，產生個人獨特的看法，那麼就到達（A)看法、感知方法：等級3。能夠分析並說明自己的看法，覺察每個人都會有不同的發現，就到達等級4。
4. 我想大聲說：反思身處的環境，想一想情感表達的方式。 如果讓你重新放置斷腳椅，你會想放在何處？你想讓它對這個城市說些什麼話？	理解作者透過藝術來表現對戰爭的看法。 和學習者一起討論身邊覺得世界需要改善的事物，如果想要和他人介紹分享時，會用什麼方法表現。 教學活動 分享丹尼爾伯塞特的系列作品，藉此討論發現，從椅子為主角的作品中，哪些描繪細節發現了需要關懷的重點？ 想想自己所生活的環境中，如果重置斷腳椅，你想讓它對於人與環境說些什麼話？ 用電腦繪圖軟體將斷腳椅重置並輸出。	**與觀點A、E的關聯** 能理解創作是源自於對於戰爭武器的情緒反應，自己也因此對於戰爭的迫害有更多的覺察感受，那麼就到達（E)人生觀：等級3。如果能發現雕塑作品與空間的對話，並反思自己的生活環境，確立自己與社會的情感連結，即到達（E)人生觀：等級4。

椅危你都知道

觀點：(D)關於作品的知識：(D)－2與社會環境的關聯
題材：丹尼爾伯塞特〈有尊嚴的活著〉

教學實踐影像

說課：

從遠古文明的摩艾巨大石像雕塑到超乎人類比例的建築金字塔，人類似乎對於這種巨型物品呈現的情感震撼深深著迷著，在這種與巨型雕塑作品間的情感交流中，細細的品嚐放大呈現的感官經驗與深深感受著人類的渺小與卑微。

曾有位雕塑家這樣說過：「我相信世界上存在著某種魔法，一種情感記憶使我們覺得與超大號物品之間的關係，仿佛就像是一場遊戲。」當一件日常生活中常出現的物件以一種巨大化的方式呈現在眼前，我們會是怎麼觀察和享受這樣不同以往的美感經驗呢？對於已經具備一定的視覺經驗和知識背景的滑世代中學生們，要將他們的目光從充滿聲光效果的手遊與電玩中拉出，引導學生對於雕塑作品的觀察，並從中發現作品中的弦外之音，的確是教師的一大挑戰。

以下的教學活動採用了黃金圈的Why-How-What進行引導分析，以提問、活動、小組學習、創作表現、合作發表等方式，用180分鐘時間，將雕塑作品呈現的大小對比、細節表現、空間配置關係進行觀察與欣賞，透過同理體驗其造形表現特色，並對其傳達的意涵進行定義，了解了雕塑品創作的What，接著對小模型進行手繪創作並搭配短詩連結物品與情感，藉由觀察了解雕塑作品如何傳達理念的How及價值核心的Why，最後將斷腳椅作品運用電腦繪圖軟體重新安置，再搭配以傳達情感的短詩訴說進行分享。

如果在教學時間的安排上要更為精準，以限時的小區段進行學習活動可以更為緊湊。每個學習活動都能明確的讓學生的學習內容與表現達到將作品與情感的無縫連結，並在圖像表現外，還能搭配以一句短詩表達。如果在使用電腦軟體進行雕塑作品的去背和重新安置時，要考慮學生的先備知識是否足夠，以利課程的進行。

第一階段：

看見與體驗

- 對於椅子的共同記憶：探索作品的描繪內容與社會背景。
 投影尼爾伯塞特〈有尊嚴的活著〉雕塑作品，讓學生客觀的觀察並將雕塑作品中吸引目光的部分敘述出來。

 學生表現：
 「在一個別具意義的廣場」、「椅子雕塑跟人相比很巨大」、「缺損的椅腳露出斷裂的痕跡」、「只靠三隻腳要站得住嗎」、「為什麼會發生斷腳」、「這張椅子是給誰坐的」、「椅子看起來是否穩定」
 一起來感受迷你雕塑的乘坐體驗⋯⋯

- 分組用縮小的斷腳椅模型進行觀察與測試。
 分組體驗實坐斷腳椅，仔細地親身體驗的接觸斷腳椅的感覺及觀察搭坐同學所發生的狀況並進行紀錄。

 學生表現：
 「可能被折斷」、「坐的人太重了」、「椅子被一直搖晃」、「有人坐翹腳椅」、「被炸斷了」、「被砍斷了腳的椅子」

實際體驗斷腳椅並描述感受

第二階段：

探索與討論

「巨大的斷腳椅給我的感覺是一種世界末日的落寞感覺。」

- 教師提問：
 同學們對於斷腳椅最深的印象是甚麼？觀察和親身體驗後你的感受為何？

 學生表現：
 「椅子上原本應該坐著人」、「椅子的擬人性很高」、「椅子暗喻著人的存在」、「椅子表現出方向性」「椅子暗喻了安全與穩定」

- 認識戰爭：探究類似主題作品的創作表現。

- 讓同學隨機圍著斷腳椅模型，在明信片上對模型進行不同角度觀察與描繪。

- 試著將完成的作品放入簡報軟體依序播放，看一看視覺效果的變化。

- 從雕塑作品的外顯特色、與空間的對話和觀察的角度，討論本件作品。
- 以「椅子與我」為主題討論本件作品。

 學生表現：
 「我對於這件作品印象最深刻的是椅子巨大的切斷面，如果是真人這樣斷掉一定很痛吧。」
 「我對斷腳椅最大的印象是，三隻腳怎麼樣保持平衡不倒下。」
 「我最印象最深刻的是這個作品超巨大，像是要巨人坐的椅子。」
 「巨大的椅子放在這個地點一定有甚麼含意。」

觀察斷腳椅模型，並進行討論、描繪

第三階段：**分享與連結**

- 走進雕塑中的風景：透過指定現成物的擬人擬物的活動，運用表演藝術的活動策略，想像如同國劇中的一桌兩椅創造的情境。並藉此討論不同的時空背景下，國際關係的差異。

 學生表現：

 1. 國內和國外的距離：「亞洲一日生活圈」、「超級市場裡的聯合國」、「凡事要求快速與效率」、「國際最近發生的事」

 2. 早期和現代的戰爭方式與國際關係有什麼變化？「以前遙遠 / 現在國際村」、「以前是不關己 / 現在唇亡齒寒」、「以前可以遠山觀火 / 現在野火燎原」

 3. 未來的世界可能又會有什麼不一樣？「一切無人化」、「遠端攻擊」、「更加的無情」

- 說明並解釋雕塑作品的空間對話，以及隱喻的內容，請學生在自己創作的明信片速寫上發表一句短詩、呈現環境與作品間的情感連結，並特別注意手寫文字與作品圖像的排版配置適切性。
 小組討論與發表。

速寫、短詩創作、討論與發表

第四階段：表現與創造

在電腦創作上分享自己最想說的一句話、一句短詩傳達關懷世界或關懷別人的方式。「最難過的時候接受的關懷」、「文字記錄下讓我覺得暖心的事情」、「讓愛傳出去」、「將我接受到的愛也讓別人感受到」。

- 我想大聲說：反思身處的環境，想一想情感表達的方式。

- 運用繪圖軟體將斷腳椅在我們的城市裡找一個家，並在合成畫面上用一句手寫短詩分享自己對雕塑配置的用意與感受。

學生欣賞作品的回饋：
「同學把斷腳椅放置在高美濕地感覺跟背景的夕陽非常搭配，對於可能來自對岸的威脅，放在這邊也有警示意味。」
「巨大的斷腳椅放在國家歌劇院前面，讓大家在開心享樂之餘，也不要忘記生於憂患死於安樂。」
「很大的斷腳椅作品、哀傷的情感也放得很大。放在車水馬龍的中港路邊，另類的警告了大家要注意交通安全」
「它給我的感覺是一種電玩最後生還者的孤寂感，斷腳提醒了大家即將發生的預言。」

結合繪圖軟體表現斷腳椅在臺灣的樣貌

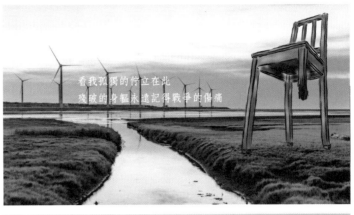

看我孤獨的佇立在此
殘破的身軀永遠記得戰爭的傷痛

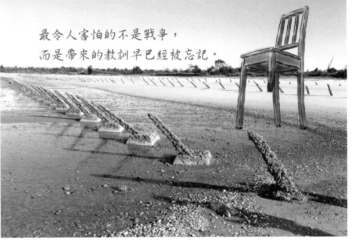

最令人害怕的不是戰爭，
而是帶來的教訓早已經被忘記。

「我想大聲說」的學習歷程及作品表現

學生總結回饋：

- **我想大聲說 / 給世界的一句短詩**
 「你不需要親身體會斷腳帶來的幻痛。」
 「看我孤獨的矗立在此，殘破的身軀永遠記得戰爭的傷痛。」
 「如果踏上地雷是上戰場的第一步，那就會是最後一步。」
 「請珍惜也理解腳下平穩的和平得來不易。」
 「這是我的一小步，卻是我的大失誤。」
 「最令人害怕的不是戰爭，而是帶來的教訓早已經被忘記。」
 「你不需要親身體會斷腳帶來的幻痛。」
 「(╥ ∧ ╥) (┳ _ ┳)。°、(ﾟ´Д`)ﾉ°。」

鑑賞觀點：與社會環境的關聯

傳出那份在地鳴光

鑑賞作品資訊

山海鳴光設置計畫

題材研究

　　一件藝術作品的誕生，符應了創作者其時代下環境背景與特色。故本單元以「與社會、環境的關聯」觀點為課程設計核心，以下分別針對題材選擇原因、作品元素與表現方式、作品文化價值與社會環境關聯等三大面向來分別說明，以利各位讀者於教學前備課、題材探討時，了解核心脈絡與理解教學歷程。

作者：豪華朗機工
作品名稱：〈山海鳴光〉
年代：2021
媒材：不鏽鋼、船用燈具、LED燈
尺寸：900cmX550cmX820cm
典藏：基隆城際轉運站一樓入口區域

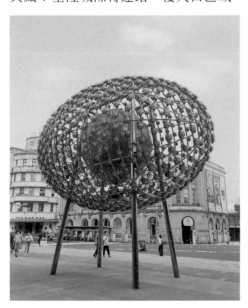

一.題材選擇的原因？

　　穿梭在街頭巷弄中，我們能遇見公共藝術品的機會越來越多，歸功於民國81年立法通過《文化藝術獎助條例》中規定之「公有建築物應設置公共藝術，美化建築物及環境，且其價值不得少於建築物造價百分之一」條款。多年下來台灣各地無論室內戶外，都可以看見極具巧思的藝術品，因此學生在其生活的城市中，有更多機會欣賞、感受，甚至「沉浸」、「體驗」設置在公共空間裡的藝術品。

　　隨著科技技術與媒體的推陳出新，公共藝術創作團隊嘗試透過新媒體概念與手法來進行創作，結合跨域的整合手法，達到嶄新的創作表現與論述。一方面除了強調作品的「公共性」，即創作者不只著重作品的藝術性，更要考量到作品與環境的契合度、民眾的可接受度、安全性、可維護性等因素，因此公共藝術設置過程中，事前須要充分做行為觀察、環境診斷，甚至辦理民眾活動參與等相關研究。二方面亦展現作品的「數位性」及「互動性」，即創作者透過使用新媒體技術的創作，提供民眾多元的欣賞作品方式和體感經驗，強調數位化後的視覺與觀點之新型態，更強化作品與民眾的互動感受。

　　基隆轉運站暨周邊環境改善工程公共藝術設置計畫為當時基隆「2022城市博覽會」中重要的一個指標性方案，計畫案設置的作品「山海鳴光」不僅成為博覽會重要指標的作品，於會後依舊矗立於基隆國門廣場轉運站旁的公共空間，儼然成為基隆在地新地標。創作團隊透過以「聲光裝置」的形式，創作一座科技創意、精神象徵、人文筆觸的公共藝術品，呼應基隆在地的精神意象，可做為新媒體藝術作品展現在地特色的代表，故選擇此作品進行本單元的鑑賞題材。

二.作品中含有什麼元素？如何呈現特色？

《山海鳴光》為基隆城際轉運站大頂棚外之新媒體藝術作品，是一座強調在地特色與呼應海洋城市的創作。作品由藝術團隊「豪華朗機工」操刀設計，並以710座船燈為核心，打造「船燈、傳燈」的寓意來創造之聲光藝術作品，期待成為基隆最新地標。

整件作品設計起源來自作品設置環境「基隆港」和設置地點「基隆城際轉運站一樓入口區域」的多元特性，於古此地不但是商港、漁港、軍港三合一的起始點，也是基隆陸運、海運的重要開頭；於今更位於基隆城際轉運站及未來交通運輸重要樞紐的核心位置，整體串聯從古至今，承先啟後的概念發想。另外，作品共有兩種呈現的展演形式，第一種整點報時，每天於整點透過聲音與燈光作品同步播放，是陪伴在地人記憶的象徵；第二種聲光展演，於指定時段內，展現音樂與燈光變化，時而海浪、時而綿雨的燈光變化伴隨著船鳴、鳥鳴聲線與優雅旋律的搭配，來描述山海城市熱鬧且具活力的聲光劇場。

山海鳴光
Resonating Light from
Mountains and Seas
完整版紀錄

三.作品如何展現文化價值及與社會環境的關聯？

基隆港曾是世界第七大貨櫃港，是臺灣極早開發、潮差最小的良港，是臺灣文化與經濟連結內外的起點，在世代交替與城市轉變下，在基隆港區與國門、海洋廣場的重整開展下，孕育出在地革新的蛻變成長。藉由「2022城市博覽會」之基隆轉運站暨周邊環境改善工程暨公共藝術設置計畫誕生的「山海鳴光」作品，象徵了承先啟後的重要轉捩點，承載過往基隆身為臺灣頭發展的重要開端，亦開啟在地創新整合的新標竿。

呼應前面提到的公共藝術與新媒體藝術創作特質來檢視「山海鳴光」作品，其作品於設置環境元素的收集與彙整，強調出海港城市的環境因素；於作品素材的選擇與運用，強調出在地海洋文化與產業的結合；於作品安全維護的評估上，強調媒材耐候性與環境考量；於作品展演的呈現與手法，則結合數位技術與控管，打造出一座具呼應山海陸路交會聚點的在地重要作品，故藉著「山海鳴光」，讓我們和學習者一起探討和解析一件作品如何與社會、環境產生關聯，並如何理解進而評論具有在地元素與環境連結的作品韻味。

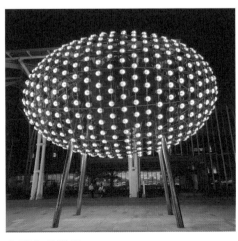

夜間作品樣貌

題材:豪華朗機工〈山海鳴光〉題材評量表						
觀點 \ 等級			等級4☆☆☆☆	等級3☆☆☆	等級2☆☆	等級1☆
（D）關於作品的知識	（D）－2與社會環境的關聯	通用評量表	理解作者的想法、作品對社會環境造成的影響，並進行評論。	說明作者的想法、作品對社會環境造成的影響。	想像作者的想法、作品對社會環境造成的影響。	對作者的想法與作品對社會環境造成的影響感興趣。
		題材評量表	理解新媒體藝術家創作理念與判斷作品展現的社會環境元素並提出見解與評論。	能透過提出新媒體藝術家創作理念與作品的社會環境元素來說明其影響性。	能說出對於新媒體藝術作品的觀察與感受。	能指出新媒體藝術作品直觀元素並感到興趣。

傳出那份在地鳴光

觀點（D）-2與社會環境的關聯
鑑賞作品：豪華朗機工〈山海鳴光〉

教學流程/提問鷹架	引導方式	對應等級
1.看見與體驗／客觀、事實／—探究竟作品的客觀事實 在作品中看到了哪三個令你感興趣或注意的物件？ 引發你哪些聯想，特徵（客觀事實）？ 請根據九宮格內的字詞，描述第一階段看見、觀察作品的客觀事實。	透過 ORID 的鑑賞方式，引導學習者深入觀察、欣賞作品中的創作元素及符號。經由「理性」觀察與發現，小組換位思考的引導發想，讓學生有機會觸類旁通。 最後透過結束前小結練習，讓學生能運用關鍵字詞串連成完整句子來敘事說明。建議 3.4 階段時間需大於 1.2 階段並可佔 2/3 時數。 教學活動 1. 教師透過基隆轉運站暨周邊環境改善工程公共藝術設置計畫網站作品來開啟鑑賞課程，並說明與介紹鑑賞四階段與學習單操作順序。 2. 首先進行作品觀察，透過數位載具查詢本作品相關圖像資訊來做初步觀察與繪製紀錄。 3. 開始發下 ORID 九宮格鑑賞學習單進行第一階段客觀、事實 Objective 分析。並於同組中實施換位思考策略，組內共學、激發組員間腦力激盪。 4. 教師小結引導，鼓勵學生利用客觀事實關鍵字，來完整敘述觀察重點。	能具體指出作品中的形狀大小、色彩配置、材料質地，那麼就到達（D）-2 與社會環境的關聯：等級 1。 透過分組合作學習，達到換位和交換思考點的訓練，就到達（D）-2 與社會環境的關聯：等級 1。 **與觀點A、E的關聯** 當學習者能注意作品中令其感興趣和有印象之元素，即達到（A）看法、感知方法：等級 1。 能關切到作品造形要素，即達到：等級 2。

教學流程/提問鷹架	引導方式	對應等級
2. 直覺與感觸 / 感受、反應 / 探究對作品的感受及反應 你在作品中感受到了哪三種感覺（形容詞）？ 引發你這些感受的原因？ 請根據三個九宮格內的形容詞，描述第二階段喚起情緒與感受的結論。	繼續第二輪的小組換位思考，讓學生有機會熟練、觸類旁通。 透過每一階段結束前小結練習，讓學生能運用字詞敘事說明。 **教學活動** 1. 第二階段乃承接第一階段的模式再練習，繼續運用九宮格鑑賞學習單右上區域來強化鑑賞歷程。 2. 鼓勵學生利用直覺感觸關鍵字，來完整敘述觀察重點。	能具體指出對作品的感受，分組學習達到換位思考，就到達（D）-2與社會環境的關聯：等級2。
		與觀點A、E的關聯
		關切作品造形要素，例如大小、粗細、輕重、快慢、色彩等，並能說明原因即達到（A）看法、感知方法：等級2。 將作品與感知連結，就到達（E）人生觀：等級1。能更有深度說明與自己經驗的連結，就達：等級2。
3. 探索與討論 / 意義、價值、經驗 / 發現意義與價值 請觀賞山海鳴光影片，並記錄重要關鍵字三個。 請具體描述在觀看影片前後差異為何？ 重要的意義是什麼？學到了什麼？ 利用三個九宮格內的關鍵詞，描述第三階段看完影片前後之差異。	第三階段進入鑑賞探索，用文本資源或數位資料來建構深刻研究。 教師可運用學生自學、組內共學、組間互學、教師導學等方式擇一進行課程。 本階段結束前小結練習，讓學生能比較和說出經歷此階段前與後的差異與觀感。 **教學活動** 1. 播放〈山海鳴光〉影片，提供學生理解作品的輔助資源。(找出影片中重要 / 或印象深刻的三個關鍵字詞。)並細想這三個關鍵詞的相關元素直到三個九宮格填滿。 2. 本階段不再換位思考，讓個人有更多時間對作品資訊作深入探索。 3. 鼓勵學生說出或寫下觀看影片前後之差異與思緒重整。	對應等級
		能提出創作理念與作品展現的社會環境元素，那麼就到達（D）-2與社會環境的關聯：等級3。
		與觀點A、E的關聯
		能從作品或文本中關切到創作者動機與目標，並能說明自身感受與見解即達到（A）看法、感知方法：等級3。能理解分析並能說明即達到（A）看法、感知方法：等級4。 能察覺作品中社會環境的影響與聯結，那麼就到達（E）人生觀：等級3。
4. 分享與連結 / 決定、行動 / —行動策略與創發 寫下三個你覺得此作品與社會環境的關聯字詞。 根據三個核心關鍵詞，引發你這些關聯推測的原因？ 接下來的行動 / 計畫策略會是什麼？	第四階段，直接導入核心宗旨「與社會環境的關聯」。 根據前面三個步驟的認識和理解，整理出作品與在地環境的關聯性。 說出或寫下透過 ORID 四階段的藝術鑑賞步驟，對個人欣賞作品時的收穫或改觀，以利分享交流。 **教學活動** 1. 找出在地環境元素的關鍵字詞，並細想關鍵詞的相關元素或成因，直到三個九宮格全填滿。 2. 讓學生根據關鍵字，整理出作品與在地環境的關聯性與自我認同分數與原因。	對應等級
		能理解公共藝術(新媒體)藝術家創作理念與作品展現的社會環境元素並提出見解與評論，那麼就到達（D）-2與社會環境的關聯：等級4。
		與觀點A、E的關聯
		能試著親身體驗作品與空間環境之關係，並對於自我生活中對環境漠視有所改變，那麼就到達（E）人生觀：等級4。

傳出那份在地鳴光

觀點（D）關於作品的知識：（D）－2與社會環境的關聯

題材：豪華朗機工〈山海鳴光〉

教學實踐影像

說課：

　　穿梭在城市街道中，我們越來越能夠輕易遇見公共藝術創作，然而隨著科技技術進步、新興媒體的推陳出新，越來越多的創作嘗試透過新媒體概念與手法來進行跨域創作，達到嶄新的創作表現與論述。因此學生在其生活的城市，越來越多機會欣賞、接觸，甚至「進入」、「體驗」設置在公共空間裡的新媒體創作。如何透過鑑賞歷程，激發學生對作品的興趣和好奇，改善學生對環境漠視、對作品無感的對待，是本單元的重要核心目標。

　　藝術團隊「豪華朗機工」是由四位藝術家陳志建、林昆穎、張耿豪及張耿華組成的創作團體，因跨域概念

而成軍，作品風格取材於自然環境元素，擅長將科技技術整合環境人文，利用「聽覺、視覺、裝置、文本」共陳手法，讓作品轉換成一則則描述著環境因子的在地故事，也藉此更有機會使觀賞者產生好奇進而連結起來。

　　本單元教學目標為促發學生對作品與社會、環境的觀察連結。透過教師提問引導與設計，讓學生從觀察、回答、分組合作、欣賞、分享中，自然而然地發現作品意圖傳達的訊息，並能夠和個人經驗相連接，產生更多的反思。課程設計為兩堂課100分鐘，因應教師個別需求及教學重點，亦可以自行挑選合適的部分內容進行教學。

第一階段： 看見與體驗　　　　客觀、事實　　//Objective//

- 透過 ORID 九宮格鑑賞學習單來導入藝術鑑賞。首先，讓學生透過數位載具查詢豪華朗機工『山海鳴光』作品基本資訊（作品名稱、創作者、創作年代、創作媒材、創作尺寸等），並觀察與描繪作品全貌。

- 你在作品中看到了哪三個令你感興趣或注意的物件（名詞，客觀事實）？根據三個核心關鍵名詞，引發你哪些聯想、特徵（客觀事實）？

- 依照 ORID 方格順序，由左上開始順時針完成鑑賞。第一步左上區域 Objective，找出作品直觀中三個引起關注觀察的物件（名詞）填入三個九宮格的三個正中心（紅框處），並發展這三個關鍵字詞的相關細節觀察紀錄各 2~3 個填入其所屬的九宮格中。

- （換位思考／分組合作學習）同組／桌成員互換 ORID 表單（可依照課程時間安排 2~3 輪的互寫加分機制，每輪時間由教師掌控），協助同桌組員思考他的三個關鍵字詞之細節觀察，直到三個九宮格全填滿。

注意！描繪的重點在觀察，並非強調描繪技巧。透過觀察與描繪增加學生對作品的印象

第一階段學生學習單書寫內容

- 最後換回自己的 ORID 表單，一方面欣賞大家為自己九宮格增添的思考點內容，二方面利用三個九宮格內的關鍵詞彙整，描述第一階段看見、觀察作品的客觀事實。（例句：我看見了一件……在……）

學生表現：
一開始學生對於找出作品直觀中三個引起關注觀察的物件（名詞）尚無具體概念時，教師可嘗試舉例，例如：「蛋」、「橄欖球」等名詞來說明和鼓勵發想，學生表現便可針對作品造型、色彩、材質等相關線索來大膽構思。
進入換位思考活動後，透過同組成員互換表單來進行替夥伴思考撰寫加分的遊戲體驗（在有限時間內爭取隊友的加分，同時自己的表單也被他人思索與加分），學生表現不但提升學生分組合作交流機會，亦提高學生鑑賞學習樂趣與好奇他人觀點。最後能透過自己和他人給予的字詞整理出一個具有事實描述的完整句子。
「我看見了像蛋一樣的燈球放在基隆轉運站。」
「我看見一個像茶葉蛋的藝術裝置放在基隆轉運站旁邊。」
「我看見了利用燈以及不鏽鋼建構而成的裝置藝術品在基隆轉運站。」
「我看見一件外形像蟲卵的發光藝術品矗立在基隆火車站前。」
「我看到基隆火車站前有一顆巨大的球上充滿著無數顆的燈並且隨著燈光的明暗產生出不同的形狀。」

第二階段：直覺與感觸

感受、反應 //Reflective//

- 你在作品中感受到了哪三種感覺（形容詞）？本作品有什麼地方讓你很感動／驚訝／難過／開心？

- 根據三個核心關鍵形容詞，引發你這些感受的推測原因（主觀感受）？

- 到右上第二階段 Reflective，找出作品中三個引起的感受（形容詞），與第一階段相同操作方式。

- （換位思考／分組合作學習）同組／桌成員互換 ORID 表單，與第一階段相同操作方式。

- 請根據三個九宮格內的所有形容詞，描述第二階段喚起情緒與感受的結論。（例句：有什麼感覺？為什麼？）

- 最後換回自己的 ORID 表單，描述第二階段感受、觀察作品的反應。（例句：我印象最深刻的是作品……）

學生表現：
有了第一階段的練習經驗，進入第二階段後，學生表現得較放心、較自如地填寫與思考。並且學生會期待看到他人書寫的答案，甚至為他人角度去思考，最後能透過自己和他人給予的關鍵詞，整理出一個具有感受描述的完整句子。

「我對於這件作品印象最深刻的是巨大的橢圓座落在空曠地區，特殊的燈光變化引人注目。」

「我印象最深刻的是它巨大的結構加上創意獨特的外形讓人覺得震撼卻又因為很多燈光覺得刺眼。」

「我印象最深刻的是這個作品很大、很抽象、設計奇特、花很多錢，讓我很驚訝，也不能理解。」

「這件作品我印象最深刻的是在寂靜且孤單的夜晚裡有一個溫暖的藝術品與音樂陪伴著我。」

「它給我的感覺是一種新媒體藝術所帶來的科幻感、互動及創造性，但也有一種溫馨卻怪異的感覺。」

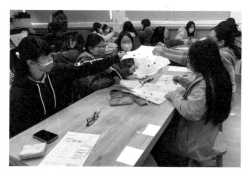

同組內順時針交換學習單，透過他人學習單的關鍵字來刺激自我不同面向的思考，透過多次的換位思考練習，不僅刺激也增加學習樂趣

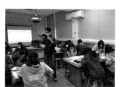

教師繼續階段二引導提示語

學生開始撰寫右上 eflective

第三階段：

探索與討論
意義、價值、經驗
//Interpretive//

- 請觀賞〈山海鳴光〉影片，記錄影片中探討作品的三個重要關鍵字。

- 請具體描述觀看影片前與後的差異為何？有什麼重要的領悟嗎？
 對你而言，重要的意義是什麼？學到了什麼？

- 來到右下第三階段 Interpretive，透過〈山海鳴光〉影片播放，提供學生理解作品的輔助資源閱讀。請學生找出影片中自己覺得最重要或印象最深的三個關鍵字。填入九宮格的三個正中心（紅框處），並細想這三個關鍵詞的相關元素或成因各 2~3 個並填入其所屬的九宮格中，直到三個九宮格全填滿。

- 此階段不再換位思考，讓個人有更多時間對作品進行資訊收集及深入探索。

階段三引導提示語

- 利用三個九宮格內的關鍵詞大彙整，描述第三階段看完輔助影片前後之差異。（例句：原本以為……卻發現……）

學生表現：
有了一、二階段的觀察與紀錄，適度導入影音資源，改變教學策略，可持續維持學生學習專注力。再加上作品本身的創作理念與影像紀錄的社會環境是大家熟悉、容易親近的資訊，因此學生能專注、專心地觀看影音文本，理解創作歷程與紀錄。最後能在沒有他人換位思考提供之關鍵詞支持之下，整理出一個具有自我觀察意義的完整句子。

「當初以為只是一個普通的裝置藝術，沒想過今天看完影片，才發現裡面有許多小巧思，不僅驚艷到我，也感動到大家。」

「從一開始認為只是一件複雜且無法了解的結構物到看完影片後才了解其中的用材及設計理念後，才發現它承載著對基隆未來發展與期許、照亮人民的指引。」

「原先以為山海鳴光只是一個純粹的藝術品，看完影片才更加了解它其中的材料、價值、設計理念、想法。也從中看到藝術家內心中的理念及市長的企圖心。」

「看完介紹前，不了解設計理念，只覺得是鋼鐵與燈的結合，看完後被設計的介紹打動，結合新舊基隆的物色，以燈的明暗呈現下雨、海浪等。」

「看影片後我才了解其作品背後的意涵，結合了基隆的元素與特色，也了解到一件藝術品背後的歷程與設計理念。」

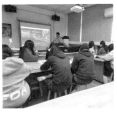

紀錄影片鑑賞與找出印象深刻的關鍵字

第四階段：

分享與連結
決定、行動
//Decisional//

● 根據前三階段的歷程探索，寫下三個你覺得此作品與社會環境的關聯字詞。

● 引發你這些關聯推測的原因？接下來的行動／計畫策略會是什麼？

● 來到最後左下第四階段 Decisional，透過前面三個步驟，找出過程中三個作品與在地環境元素的關鍵字詞填入三個九宮格的三個正中心（紅框處），並細想與紀錄這三個關鍵詞的成因或相關聯想為何，直到三個九宮格全填滿。

● (1)根據前面三個步驟的認識和理解，總分 1~10 分請為這件作品與在地環境的關聯性打分數並說／寫下理由。（描述第四階段看出作品與在地環境的關聯性）

(2) 利用一至四階段九宮格內的關鍵詞大彙整，描述透過 ORID 四階段的藝術鑑賞步驟，對個人欣賞作品時的收穫或改觀。（例句：經過 ORID 後發現原來……）

學生表現：
在第三階段影音文本閱讀與觀察後，直接針對「作品與社會環境的關聯」角度切入，讓學生進階到思考作品背後與社會環境的連結。最後學生能以量化數字和文字描述來評價作品和提出自我觀點。
「7 分，從基隆的特色發想，用材也考量到基隆環境來使用。」
「8 分，結合基隆的許多特色，但燈光較刺眼。」
「8 分，因為藝術家結合基隆、漁業、海運、交通樞紐等。」
「8 分，因為我感覺不錯，重點不在作品本身，而是代表的內涵和意義。多去看看這個作品，抱著好奇和熱情，去探索基隆的其他作品，挖掘特點。」
「9 分，這作品的音效、船燈、造形皆透露出製作者對基隆海港、雨都的巧思，從影片了解到作品形成的用心，使我備受感動。」

第四階段學生學習單書寫內容

教師說明第四階段步驟

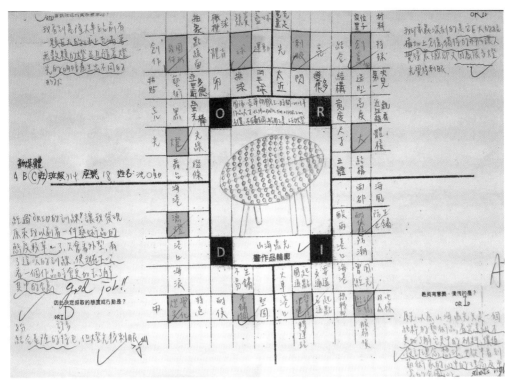

學生 ORID 學習單成果

學生總結回饋：

● 四階段循序漸進地一步步解析，大家的集思廣益擴散式思考，和自己的逐步聚斂式去蕪存菁的歷程，學生表現能透過這樣的訓練和賞析歷程更加深刻和理解作品與其社會環境的連結，並能寫下對自我鑑賞上的改變觀點。（從原本一顆滷蛋插著四根筷子的粗糙漠視，進化到下一階段能提出觀察、感受、意義評論的表現，甚至能關注到作品背後的在地元素）

「與最初看作品的想法不同，更加了解作品所表達的意涵，深受其理念的感動。」

「經過 ORID 課程後，我才發覺到這件作品與我們的生活環境息息相關，從外形判斷至內部結構和設計理念，才了解到這件藝術品就是基隆的寫照。」

「經過 ORID 的訓練，讓我發現原來我以前看一件藝術品的態度較單一了，只會看外型，有了這次的訓練，使我在下次看一個作品時會更加去了解其中的涵義。」

「我認為透過 ORID 能讓我更認識作品，因為會直覺式的聯想，雜亂的想法被一一釐清。」

「有幫助，因為這個作品改變我看藝術品的眼光。」

「經過這次課程，我認為藝術作品的背後，包含了許多人的努力與合作，遠遠不只有表面上能看到的，他們的作品需多方面視角的觀察與了解，才更加體會、欣賞。」

評量表
Teaching

不分齡的通用尺規
將表格對應教學觀點與結構

1 國小到高中的學習指導比對表

運用鑑賞學習評量表進行學習指導時,在「與社會環境的關聯」的這個觀點,正好有國小、國中、高中的老師針對油畫、公共藝術及新媒體裝置進行鑑賞教學,因此特別製作此表,便於比對在相同觀點不同學習階段教師所使用的教學策略。

這不僅是為了分享教學方法,而是藉此展現教師在同樣的鑑賞學習觀點,運用專業因應學生的學習,轉化為教學實踐的思考並形成學生素養的歷程。

2 鑑賞學習評量表

既是評量尺標也是教學的工具，而且是一種活潑、容易吸引學習者投入、實現「素養導向學習」、「學生為主體」的教學策略。除了利用評量表將學習目標了然於胸，也必須掌握「提問」的要領，並判斷、選擇與學習目標相關的發言進行「追問」，讓學習者的發言「互相連結」，逐漸「堆疊」、「擴大」學習的深度與廣度。

國小到高中的學習指導比對表

題材評量表

觀點 \ 等級	階段	題材	等級4 ☆☆☆☆	等級3 ☆☆☆	等級2 ☆☆	等級1 ☆
(D)屬於作品的知識 / (D)-2與社會環境的關聯	日本美術教育學會研究小組	鑑賞學習評量表	理解作者的想法、作品對社會環境造成的影響，並對其進行評論。	說明作者的想法、作品對社會環境造成的影響。	想像作者的想法、作品對社會環境造成的影響。	對作者的想法作品對社會環境造成的影響感興趣。
	高中階段	山海鳴光	理解新媒體藝術家創作理念與判斷作品展現的社會環境元素並提出見解與評論。	能透過提出新媒體藝術家的創作理念與作品的社會環境元素來說明其影響性。	說出對於新媒體藝術作品的觀察與感受。	能指出新媒體藝術作品直觀元素並感到興趣。
	↑解構建構	新媒體	判斷 ⬅	說明 ⬅	觀察 ⬅	直觀
	國中階段	有尊嚴的活著	同理藝術家的情緒反應，以雕塑作品利用破損對比的表現，觀察出作品與空間的關聯性，能提出邏輯推理的根據進行評論。	認識雕塑作品創作的時代背景，感受藝術家對戰爭的情緒反應，對作品進行說明。	欣賞雕塑作品所刻畫因地雷造成的傷害，想像傷害造成的影響。	欣賞雕塑作品中所呈現的巨大壯觀，對作品感到興趣。
	↑分析歸納	公共藝術	評論 ⬅	提出 ⬅	想像 ⬅	指出
	國小階段	清溪浣衣	同理藝術家的情感表現，以作品的時代背景為基礎延伸，評論不同的社會環境下所產生的影響與變化。	認識作品的時代背景，感受藝術家對故鄉的情感，並對作品進行說明。	欣賞作品中所描繪的臺灣風情，想像當時的生活環境。	欣賞作品中所描繪的臺灣風情，對作品感到興趣。
	↑扮演聯想	油畫	同理 ⬅	認識 ⬅	欣賞 ⬅	興趣

鑑賞學習評量表

<table>
<tr><td colspan="5" align="center">通用評量表</td></tr>
<tr><td>觀點 ＼ 等級</td><td>等級4
☆☆☆☆</td><td>等級3
☆☆☆</td><td>等級2
☆☆</td><td>等級1
☆</td></tr>
<tr><td>（A）
看法、感知方式</td><td>聆聽他人對作品主題、造形與相關知識的看法，並分析、表達自己的看法與感知方式。</td><td>聆聽他人對作品主題、造形與相關知識的看法，並表達自己的想法。</td><td>對於作品主題與造形，擁有自己的想法。</td><td>對於作品中感興趣的部分，擁有自己的想法。</td></tr>
<tr><td>（B）
作品主題</td><td>理解作品傳達的主題，並進行評論。</td><td>想像作品傳達的主題，並進行說明。</td><td>想像作品傳達的主題。</td><td>解讀作品中自己感興趣的部分。</td></tr>
<tr><td rowspan="3">（C）
造形要素與表現</td><td>（C）-1
形與色

理解作品中形與色所包含的意義與特徵，並進行評論。</td><td>說明作品中形與色所包含的意義與特徵。</td><td>指出作品中形與色的特徵。</td><td>對作品中的形與色感興趣。</td></tr>
</table>

<table>
<tr><td>觀點</td><td colspan="2">等級</td><td>等級4
☆☆☆☆</td><td>等級3
☆☆☆</td><td>等級2
☆☆</td><td>等級1
☆</td></tr>
<tr><td>（A）
看法、感知方式</td><td colspan="2"></td><td>聆聽他人對作品主題、造形與相關知識的看法，並分析、表達自己的看法與感知方式。</td><td>聆聽他人對作品主題、造形與相關知識的看法，並表達自己的想法。</td><td>對於作品主題與造形，擁有自己的想法。</td><td>對於作品中感興趣的部分，擁有自己的想法。</td></tr>
<tr><td>（B）
作品主題</td><td colspan="2"></td><td>理解作品傳達的主題，並進行評論。</td><td>想像作品傳達的主題，並進行說明。</td><td>想像作品傳達的主題。</td><td>解讀作品中自己感興趣的部分。</td></tr>
<tr><td rowspan="3">（C）
造形要素與表現</td><td colspan="2">（C）-1
形與色</td><td>理解作品中形與色所包含的意義與特徵，並進行評論。</td><td>說明作品中形與色所包含的意義與特徵。</td><td>指出作品中形與色的特徵。</td><td>對作品中的形與色感興趣。</td></tr>
<tr><td colspan="2">（C）-2
構成與配置</td><td>理解作品的構成與配置所包含的意義與特徵，並進行評論。</td><td>說明作品的構成與配置所包含的意義與特徵。</td><td>指出作品的構成與配置所包含的特徵。</td><td>對作品的構成與配置感興趣。</td></tr>
<tr><td colspan="2">（C）-3
材料、技法與風格</td><td>理解作品運用的材料、技法及風格所包含的意義與特徵，並進行評論。</td><td>說明作品運用的材料、技法及風格所包含的意義與特徵。</td><td>指出作品運用的材料、技法及風格所包含的特徵。</td><td>對作品運用的材料、技法及風格感興趣。</td></tr>
<tr><td rowspan="2">（D）
關於作品的知識</td><td colspan="2">（D）-1
歷史地位、文化價值</td><td>理解作品在美術史上的意義及文化價值，並進行評論。</td><td>說明作品在美術史上的意義及文化價值。</td><td>想像作品在美術史上的意義及文化價值。</td><td>對作品在美術史上的意義及文化價值感興趣。</td></tr>
<tr><td colspan="2">（D）-2
與社會環境的關聯</td><td>理解作者的想法、作品對社會環境造成的影響，並進行評論。</td><td>說明作者的想法、作品對社會環境造成的影響。</td><td>想像作者的想法、作品對社會環境造成的影響。</td><td>對作者的想法、作品對社會環境造成的影響感興趣。</td></tr>
<tr><td colspan="3">（E）人生觀</td><td>體會作品影響自己的想法及與外界連結、互動的方式，進而調整自己。</td><td>體會作品影響自己的想法及與外界連結、互動的方式。</td><td>關心作品對自己想法產生的影響。</td><td>關心作品對自己心情產生的影響。</td></tr>
</table>

主編、審閱、作者簡介

主編

張美智/臺中市潭陽國民小學教師

現任
教育部藝術教育推動會委員
教育部國教署教學訪問教師
中華民國兒童美術教育學會副秘書長

曾任
藝術教育政策白皮書諮詢委員
美感教育中長程計畫諮詢委員
教育部十二年國教諮詢委員
教育部師鐸總統獎審查委員

獲獎紀錄
教育部教學卓越金質獎
教育部師鐸總統獎
教育部藝術教育貢獻獎
廣達游藝獎「創意教學」教師組全國首獎

著作
芝麻開門：進入視覺藝術的世界
叮咚！藝術在家嗎？
小學生藝術走讀
小學生設計走讀
穿越千年的黑嚕嚕探險：水墨的三大主題樂園
穿越千年的黑嚕嚕探險：和古人「藝」起 Party

審閱

吳崇萍/高雄市鳳翔國小音樂專任教師

臺南師範學院畢業
日本東京武藏野音樂大學大學院畢業
2018 年教育部視覺藝術教學實踐研究中程計畫日文翻譯、口譯
2019-2020 年教育部實踐藝術教學研究中程計畫 日文翻譯、口譯
2019 年日本全國造形教育連盟、日本教育美術連盟、愛知共同研究大會 日文翻譯、口譯
2019-2021 年第 35-37 回 日本實踐美術教育學會 / 攝津、京都、出雲大會 日文翻譯、口譯

作者

張美智 / 同主編簡介

王馨蓮 / 臺中市大同國小藝術才能美術班專任教師

國家教育研究院素養導向美感手冊《OPEN！國美館》共同作者
教育部國家教育研究院 亞太地區美感教育研究計畫
教育部實踐藝術教學研究計畫講師
教育部視覺藝術教育實踐研究計畫教學案例全國優等
廣達游藝獎「創意教學」全國特優
日本輕井澤全國造形教育大會進行藝術教學研究

王麗惠 / 彰化縣湖東國小校長

彰化縣國教輔導團藝術領域召集人
教育部教學卓越銀質獎
教育部閱讀磐石學校
第六屆廣達游藝獎「行政推手獎」
《視覺藝術領域教材教法》（五南）共同作者

鐘兆慧 / 臺中市大同國小藝術才能美術班專任教師

教育部藝術才能專長領域輔導群視覺組輔導員
AEC 藝術教育推動資源中心工作計畫專家諮詢委員
亞太地區美感教育研究計畫命題委員
國家教育研究院素養導向美感手冊《OPEN！國美館》共同作者
36 屆日本京都全國造形研究實踐研討會教案發表
教育部視覺藝術教育實踐研究計畫教學案例全國特優
廣達游藝獎「漂鳥計畫」、「創意教學」全國特優

黃苔樺 / 臺中市永春國小教師

臺中市國教輔導團藝術領域輔導員
文化部工藝校園扎根計畫輔導員
教育部實踐藝術教學研究計畫教學案例全國優選
日本名古屋 72 回全國造形教育大會藝術教學研究
臺中市美感涵養系列《認識臺中前輩藝術家》美感學習本子編著
《臺中市政府 2015-2016 藝術家作品校園巡迴展 - 藝術美感手冊》編輯

葉珮甄 / 臺中市建功國小教師

臺中市國教輔導團藝術領域輔導員
教育部實踐藝術教學研究計畫教學案例全國優選

蔡善閔 / 臺中市至善國中輔導主任

藝術才能美術班教師
美感與設計課程創新計畫核心種子教師
東海大學師資培育中心＆教育研究所兼任講師
文化部工藝教育校園扎根方程式輔導員
藝術才能專長領域課程綱要研修小組成員
藝術才能鑑定及課程評鑑訪視指引編撰小組成員
藝術才能專長領域課程手冊審查委員
廣達游藝獎「創意教學」教師組全國第三名

林宏維 / 國立基隆女中美術科教師

教育部高中課程美術學科中心教材與資源研發教師
第十屆星雲教育獎【典範教師獎】
第三屆遠見 · 天下文化教育基金會【未來教育臺灣 100】入選及企業特別獎【廣達文教基金會】
教育部 110 海洋教育推手獎 -「課程教學團隊獎」
第三屆親子天下教育創新 100- 基隆藝文者聯盟
第九、十三屆廣達游藝獎創意教學獎首獎
國家教育研究院素養導向美感手冊《美感出航 海 · 人文》作者

國家圖書館出版品預行編目(CIP)資料

不一樣的美術鑑賞課. 實踐篇 ：在作品中聽見心裡
的歌 / 黃咨樺，王麗惠，張美智，鐘兆慧，葉珮
甄，王馨蓮，蔡善閔，林宏維作 ；張美智主編.
-- 初版. -- 臺北市 ： 主流出版有限公司，
2024.01
　　面 ； 公分. --（學院叢書系列 ；10）
　　ISBN 978-626-98015-1-0(平裝)

1.CST: 藝術教育 2.CST: 藝術欣賞 3.CST: 學習
評量

903　　　　　　　　　　　　112021746

學院叢書系列 10

不一樣的美術鑑賞課—實踐篇
在作品中聽見心裡的歌

主　　編：張美智

審　　閱：吳崇萍

作　　者：黃咨樺、王麗惠、張美智、鐘兆慧、葉珮甄、王馨蓮、
　　　　　蔡善閔、林宏維 (依文章閱讀排序)

內頁排版：蘇冠呈

封面設計：蘇冠呈

出版發行：主流出版有限公司 Lordway Publishing Co.Ltd.

出 版 部：臺北市南京東路五段 389 巷 5 弄 5 號 1 樓

電　　話：(02)2766-5440

傳　　真：(02)2761-3113

電子信箱：lord.way@msa.hinet.net

劃撥帳號：50027271

網　　址：www.lordway.com.tw

經　　銷：

紅螞蟻圖書有限公司

臺北市內湖區舊宗路二段 121 巷 19 號

電　　話：(02)2795-3656　　　傳　　真：(02)2795-4100

初版 1 刷：2024 年 1 月

書　　號：L2403

Ｉ Ｓ Ｂ Ｎ：978-626-98015-1-0(平裝)